一秒打開各國旅遊勝地的迷人風光

立體紙雕的世界美景

Seiji Tsukimoto
月本せいじ◎著

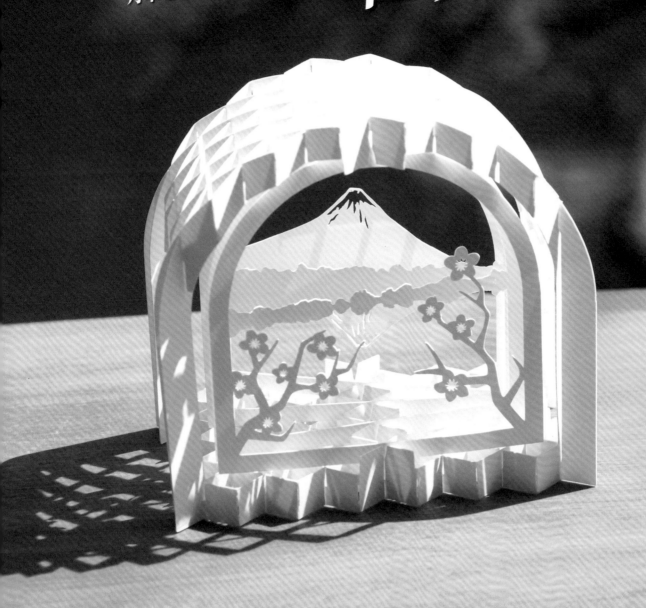

旅途中常常可以看到各觀光景點的明信片。
而選印在明信片上的照片，
正是在展現那個國家、那片土地的魅力。

本書展示的卡片，就是將那些美麗的「世界」濃縮凝聚之作。
一打開卡片，立體窗框就會隨之立起並打開，
透過卡片上的窗框，可以看到世界各國的風景出現在眼前。

受限於個人或外在因素無法隨心所欲前往海外旅行時，
不妨透過眺望紙雕窗內的世界，
一起感受當地的風土民情吧！

預祝你：透過立體卡片環遊世界一周＆旅途愉快！
Bon Voyage！

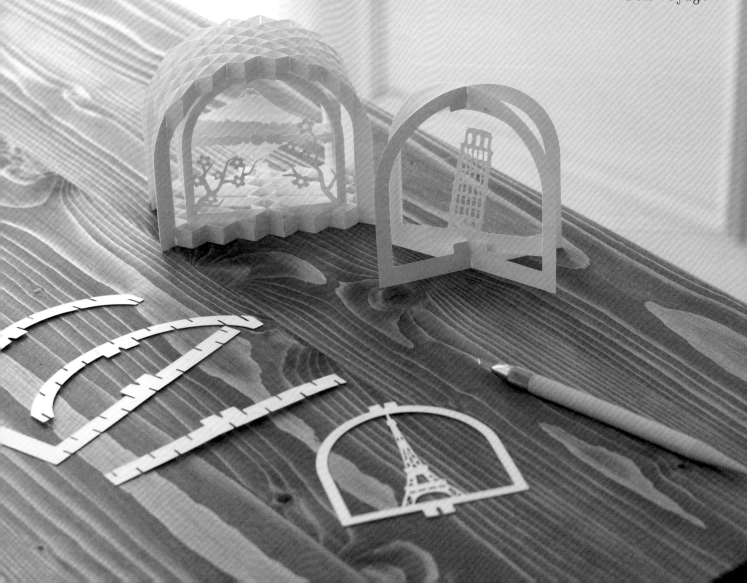

本書立體卡片的重點機關

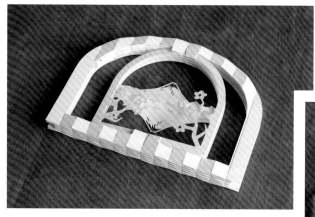

掃描左邊的QR四維碼，就可以看到展開立體卡片的動態影片。

從卡片兩端往中間一推，
卡片瞬間就變「立體」了！

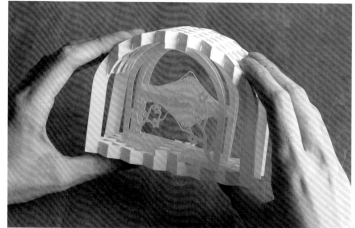

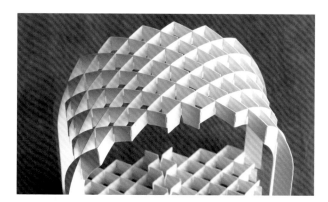

重點在於——不使用任何黏著劑組合的格子構造。

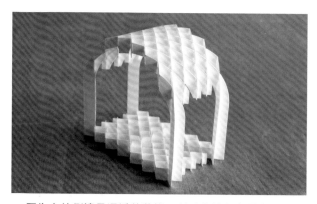

因為卡片側邊呈通透的狀態，所以光線很容易進入。

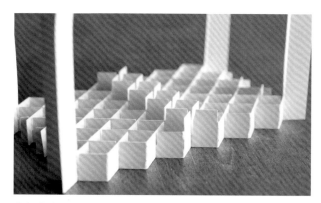

內側中央有五個卡槽（切口）位置，可安放裝飾的主題組件。

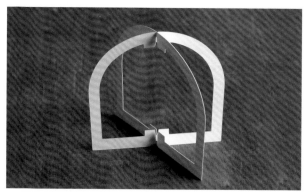

也有收錄更簡單、可以輕鬆製作的初級作品喔！

Contents

亞洲

01. 姬路城　04
02. 富士山　05
03. 嚴島神社　06
04. 五重塔　08
05~16. 十二生肖　09
17. 中式房間　12
18. 魚尾獅　13
19. 泰姬瑪哈陵　14
20. 印度象　15

（ 番外篇 ）
21~28. 討喜可愛的甜點們　16

歐洲

30. 聖瓦西里大教堂　24
31. 俄羅斯娃娃　25
32. 艾菲爾鐵塔　26
33. 聖米歇爾山　27
34. 倫敦巴士　28
35. 聖家堂　29
36. 鬥牛　29
37. 新天鵝堡　30
38. 泰迪熊　31
39. 米蘭大教堂　34
40. 比薩斜塔　35
41. 聖誕老人村　36

北美

29. 夏威夷的海風　18

非洲

42. 金字塔 &
　　人面獅身像　40
43. 駱駝　41

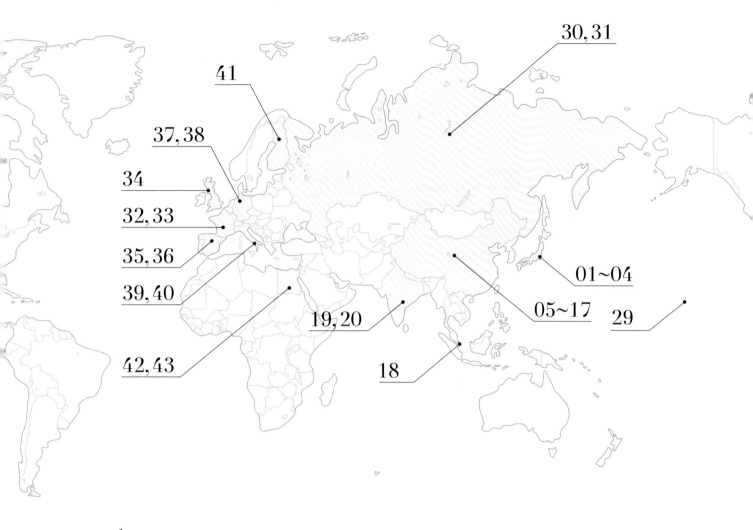

30,31

41

37,38

34

32,33

35,36

39,40

19,20

42,43

01~04

05~17

29

18

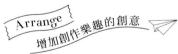

Arrange 增加創作樂趣的創意

Part.1 藉由紙材增添一些變化　19

Part.2 追加組件　32

Part.3 為窗框加上窗扇　42

◆ 月本せいじ的世界　44

── 基 礎 ──

初級作品的組裝方法　07　　紙張的選擇方法　46

高級作品的組裝方法　20　　紙張的切割方法　46

卡片的組裝方法　38　　使用的工具＆材料　48

01. 姫路城 日本

被認定為世界遺產的姫路城，是日本代表性的城堡。
呼應別稱「白鷺城」的高貴優雅姿態，
最適合用白色紙張來表現。

紙型 ▶ P.53

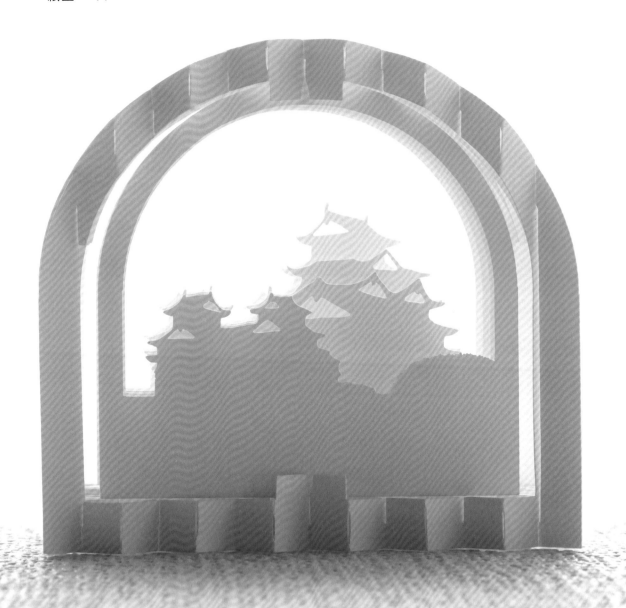

02. 富士山 日本

有日本第一高山美稱的富士山，是日本引以為傲的象徵；
也因自古以來廣受大眾喜愛，身影頻頻出現藝術作品中。
其倒映於山腳湖面的優美景色，也是本作品的設計要點。

紙型 ► P.54

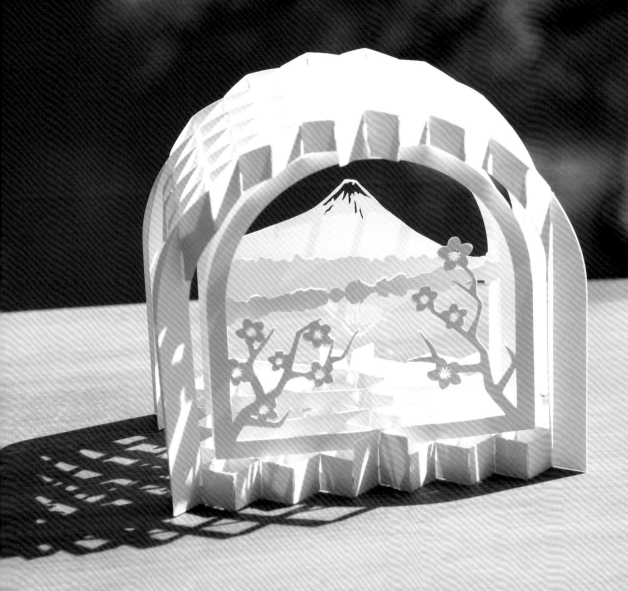

03. 嚴島神社 日本

以建立在海上的神社＆大鳥居而聞名的日本三景之一。
本作品只有少量的組件，
組裝方法也有詳細解說，是非常適合初學者入門的一款作品。

紙型 ▶ P.61　　組裝方法 ▶ P.7

初級作品的組裝方法

●需要的組件

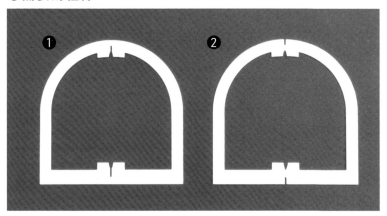

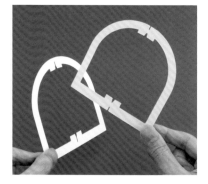

01 將組件❷下方的切口嵌入組件❶下方的切口。

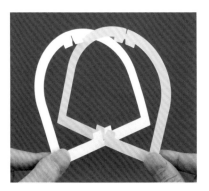

02 嵌入切口。

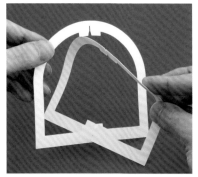

03 使組件❷微彎,再讓組件❷上方的切口嵌入組件❶的切口。彎曲組件❷時,注意不要壓出摺痕。

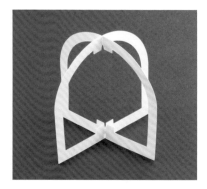

04 嵌入固定,初級作品的窗框完成!

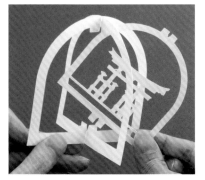

05 在2片窗框交錯的位置,嵌入主題組件的切口。

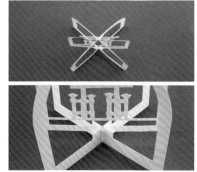

06 嵌入主題組件後的模樣。在原窗框的X型交叉點,一字嵌入主題組件,使整體結構變為米字型。

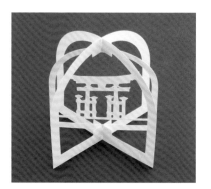

07 完成!初級作品無法固定於卡紙上作成卡片,但不妨隨著信紙一起裝入信封中送出。

04. 五重塔 日本

以可以感受歷史洪流的五重塔為主角，
與日本國花・櫻花組合而成的作品。
將春天限定的日式鄉愁景緻凝聚在卡片裡，
再次感受日本之美。

紙型 ▶ P.55

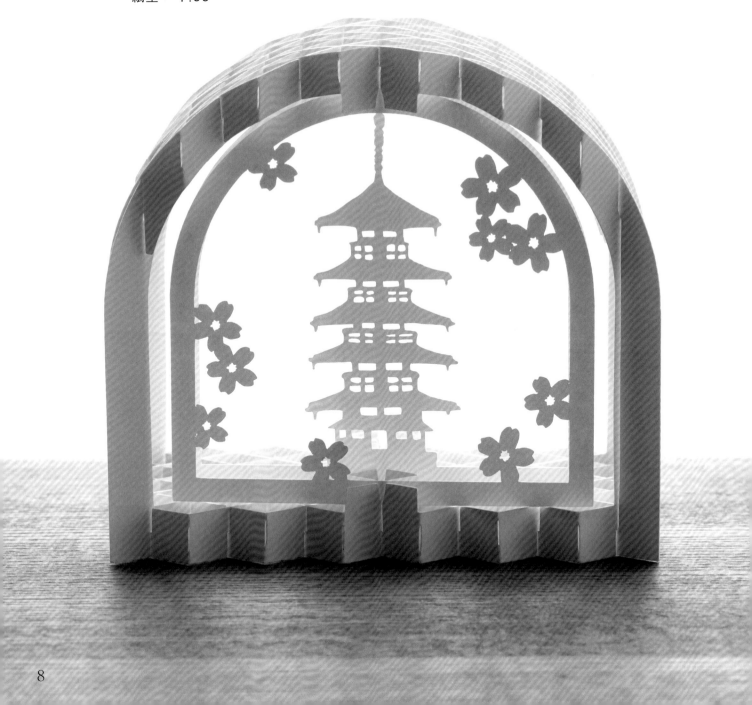

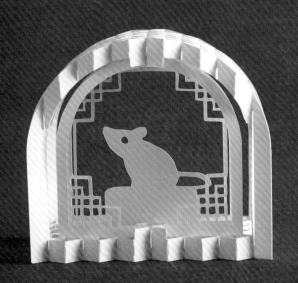

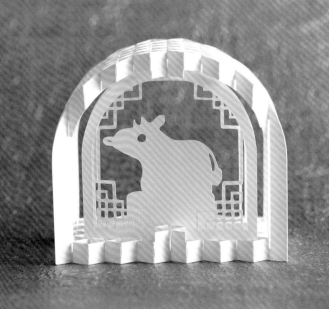

05. 子（鼠） 紙型 ▶ P.56

06. 丑（牛） 紙型 ▶ P.56

十二生肖
中國

十二生肖起源於古代中國，並廣泛流傳於亞洲各國。
常在日本年節檔期登場的十二生肖，特製成賀年卡當作禮物送出最適合不過了！

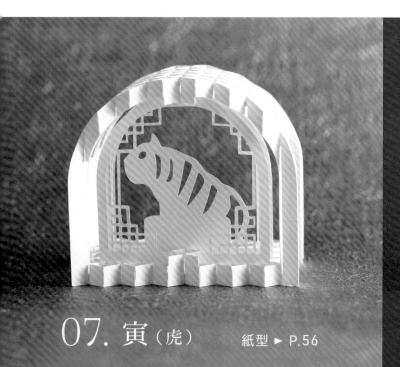

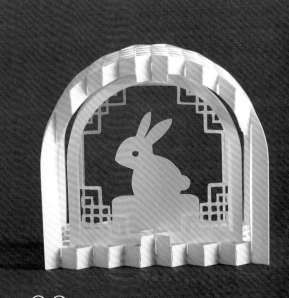

07. 寅（虎） 紙型 ▶ P.56

08. 卯（兔） 紙型 ▶ P.57

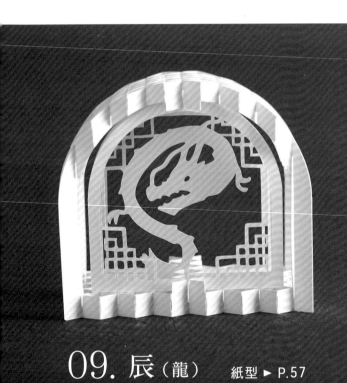

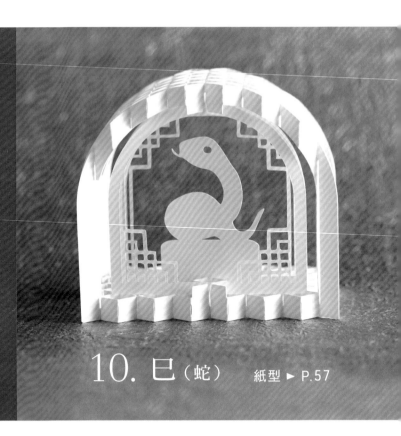

09. 辰（龍） 紙型 ▶ P.57

10. 巳（蛇） 紙型 ▶ P.57

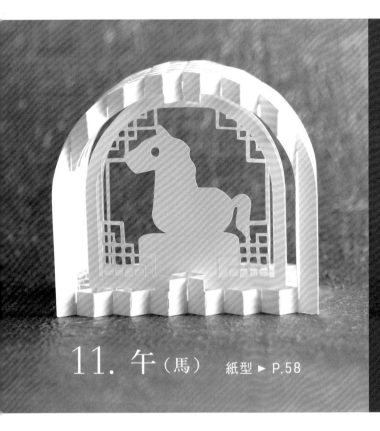

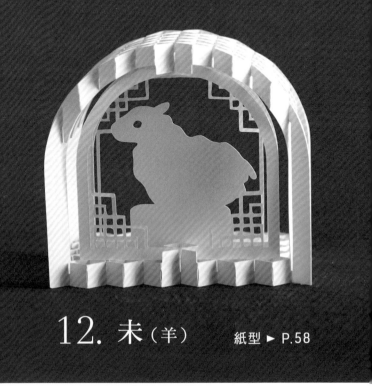

11. 午（馬） 紙型 ▶ P.58

12. 未（羊） 紙型 ▶ P.58

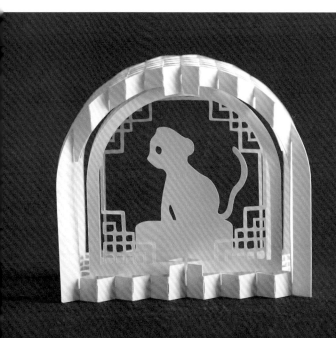

13. 申（猴）　紙型 ▶ P.58

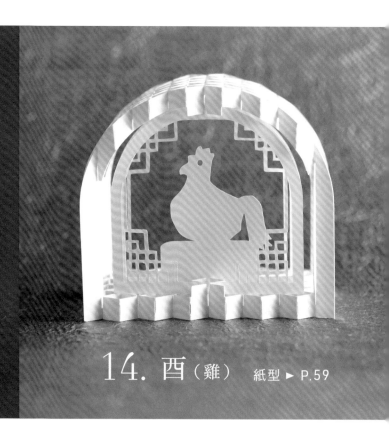

14. 酉（雞）　紙型 ▶ P.59

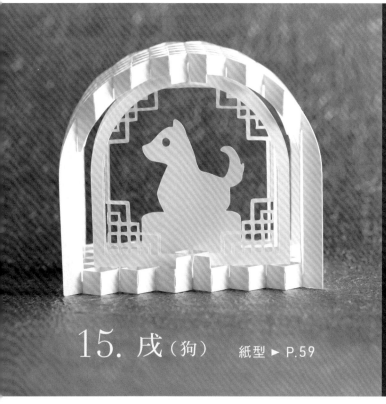

15. 戌（狗）　紙型 ▶ P.59

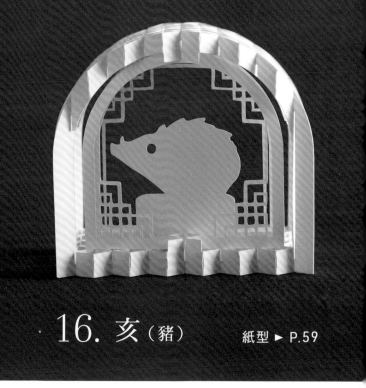

・16. 亥（豬）　紙型 ▶ P.59

17. 中式房間 中國

熊貓、旗袍、中國結等，
以濃濃中國風元素的小物布滿空間造景。
疊用2層紙張製作的熊貓，生動又可愛的效果也是吸睛重點！

紙型 ▶ P.60

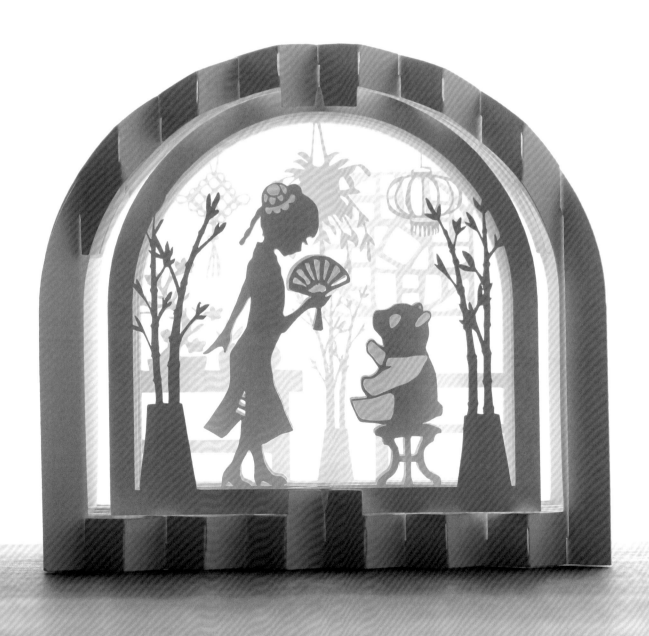

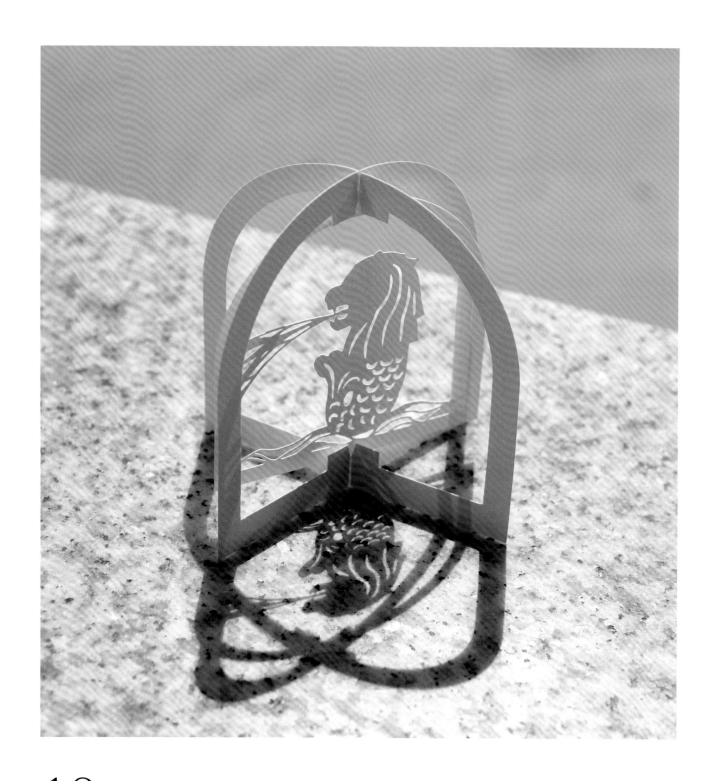

18. 魚尾獅 新加坡

如果說到新加坡旅遊必去的觀光景點，一定非魚尾獅莫屬！
底座的波浪、甚至是嘴裡吐出的水，都活靈活現地展示在面前。

紙型 ► P.61

19. 泰姬瑪哈陵 印度

備受觀光客喜愛的泰姬瑪哈陵，
匯聚4座特徵性尖塔＆圓屋頂的陵墓。
尖塔與陵墓交錯的位置關係＆遠近距離感，
透過4層式的空間結構，完美再現於卡片上。

紙型 ▶ P.64

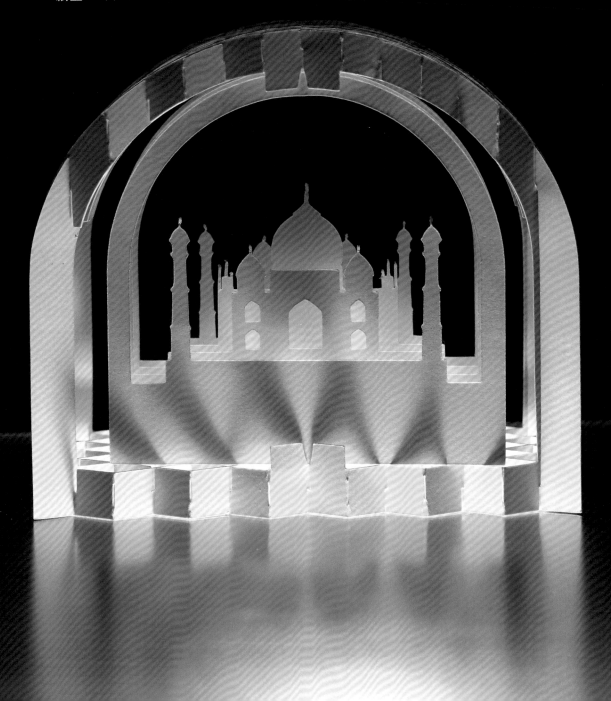

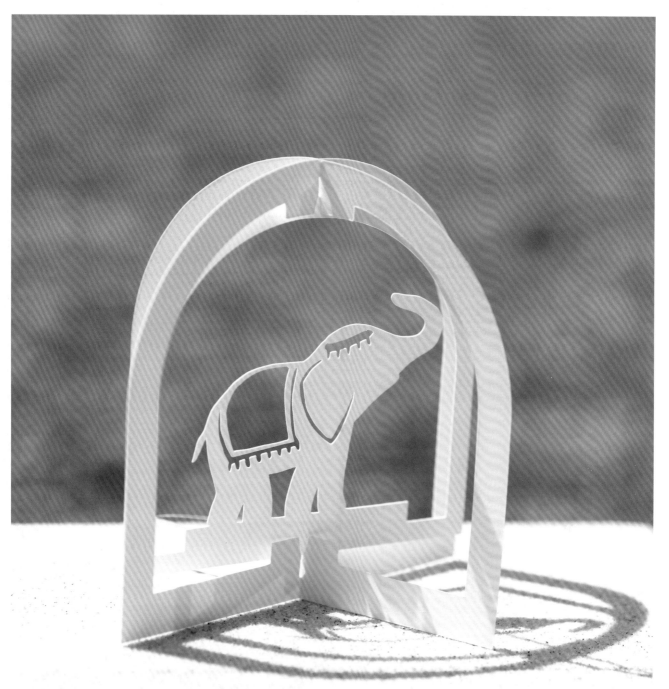

20. 印度象 印度

亞洲象代表的亞種，已被列入瀕危物種的印度象，
如今被轉換成手掌心大小的迷你尺寸。
頭頂及背上的裝飾，更讓作品呈現濃濃的印度風情。

紙型 ▶ P.67

討喜可愛的甜點們

在環遊世界途中感到疲累時,來份甜甜的點心休息一下吧!
因屬萬用款設計,無需顧慮適用場合&贈送對象,且是簡單易上手的初級作品,
非常適合預先多作幾張存放備用。

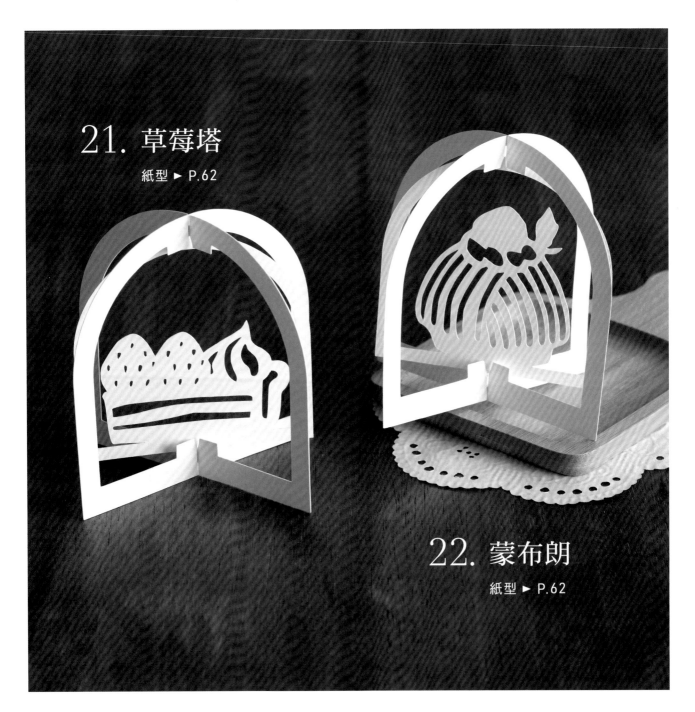

21. 草莓塔

紙型 ▶ P.62

22. 蒙布朗

紙型 ▶ P.62

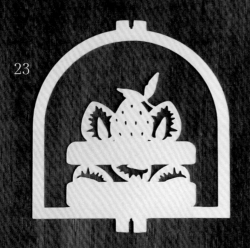

23

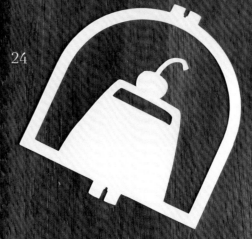

24

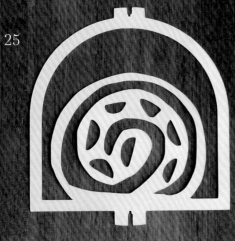

25

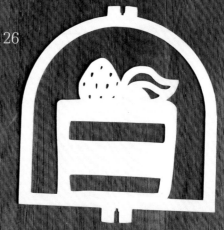

26

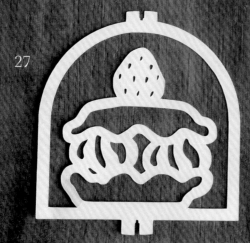

27

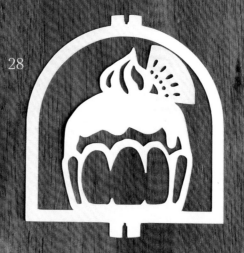

28

23. 草莓派 紙型 ▶ P.62

24. 布丁 紙型 ▶ P.62

25. 蛋糕捲 紙型 ▶ P.63

26. 草莓蛋糕 紙型 ▶ P.63

27. 泡芙 紙型 ▶ P.63

28. 杯子蛋糕 紙型 ▶ P.63

29. 夏威夷的海風 美國

椰子樹、巨嘴鳥、烏克麗麗、夏威夷草裙舞等，
濃縮夏威夷風情於一個場景中的設計。
一打開，
彷彿就能感受到迎面而來的溫暖海風及南國花香，
是張臨場感十足的卡片。

紙型 ▶ P.66　　組裝方法 ▶ P.20

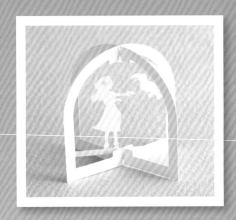

只使用組件 **d**，
安裝在初級窗框上也別有一番風味。

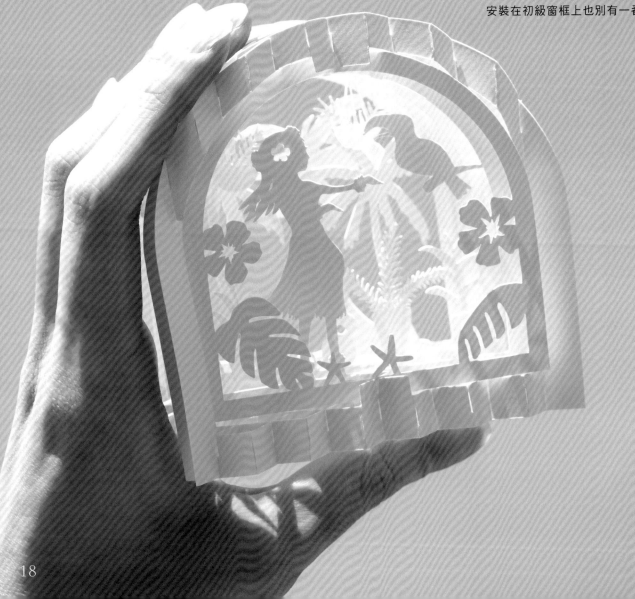

藉由紙材增添一些變化

雖然本書作品全是以白色上質紙製作,但你也可以自由選用其他紙張!豐富的顏色及紋路是「紙張」這種媒材的魅力,選擇自己喜愛的紙張製作也是增加樂趣的一種方法。適合製作卡片的紙張特徵參照P.46。

只換掉
1張組件的顏色,
整體氛圍
就變得更溫婉柔和。

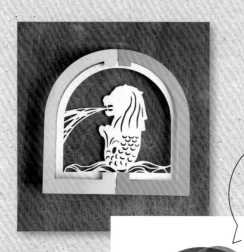

變換窗框的顏色,
更能強調
中央的主題組件。

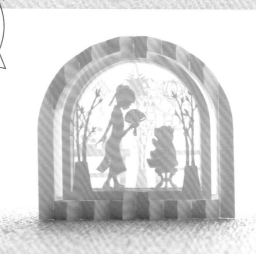

當然啦!
窗框&組件
都選用色紙製作,
也很漂亮!

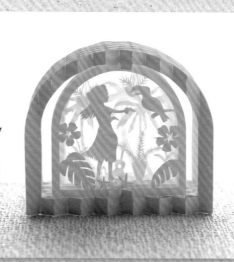

19

高級作品的組裝方法

●準備的組件

※為了容易辨別❸和❸'、❹和❹',在數字後方加上'(角分號),但組件形狀完全相同。

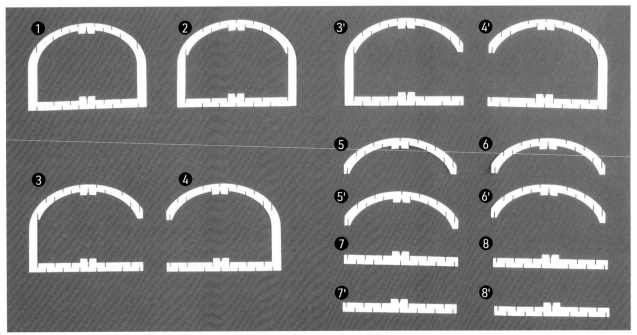

※組裝時,不要太過在意切口的位置,而是要有意識地認知組件位置,組裝起來才會更容易。

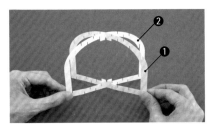

01 將組件❶、❷組裝起來。切口的嵌入方法參照P.7步驟01至04。

02 參照步驟03,將組件❸嵌入圖示位置。

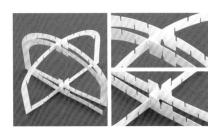

03 組裝完後,組件❸的開口朝向右側。

04 參照步驟05至07,將組件❹嵌入圖示位置。

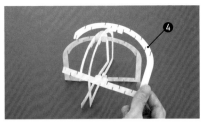

05 組裝時,組件❹的開口朝向左側。

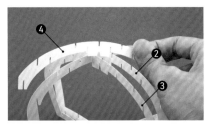

06 將組件❹弧頂嵌入組裝好的組件❷切口裡。

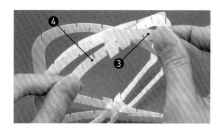

07　將組件❹開口端的紙段穿過組件❸下方，嵌入組件❸的切口裡。

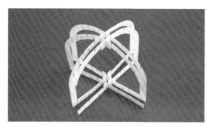

08　嵌入完成。後續的組件組裝，基本上都如步驟06・07，交錯組裝而成。

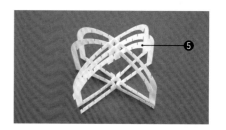

09　從上方嵌入組件❺。組裝時，請注意左右相對位置。

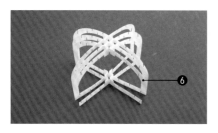

10　從上方嵌入組件❻。組裝時，請注意左右相對位置。

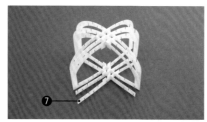

11　從下方嵌入組件❼。組裝時，請注意左右相對位置。

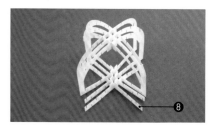

12　從下方嵌入組件❽。組裝時，請注意左右相對位置。

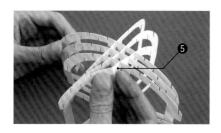

13　組件❺，在圖示摺線的位置往後側摺過去。

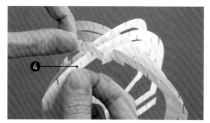

14　將組件❺的切口，嵌入摺線後第一個碰到的組件❹切口裡。

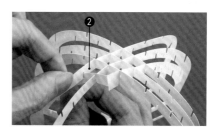

15　將組件❺開口端的紙段穿過組件❷下方，嵌入組件❷切口裡。

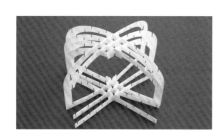

16　嵌入完成。

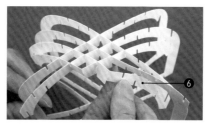

17　組件❻，在圖示摺線的位置往後側摺過去。組裝方法與組件❺相同。

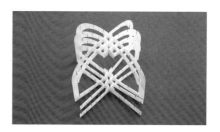

18　組裝完成的模樣。

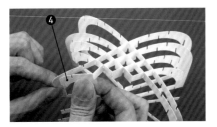

19　將組件❹弧頂的開口端紙段，從圖示摺線位置往後側摺＆嵌入組裝。

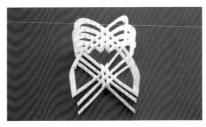

20　組裝完成的模樣。

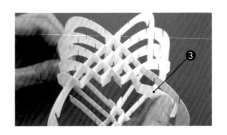

21　將組件❸弧頂的開口端紙段，從圖示摺線位置往後側摺＆嵌入組裝。

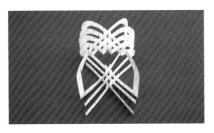

22　組裝完成的模樣。

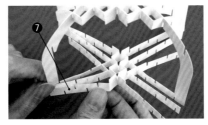

23　將組件❼，從圖示摺線位置往後側摺＆嵌入組裝。

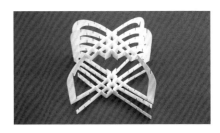

24　組裝完成的模樣。

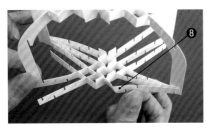

25　將組件❽，從圖示摺線位置往後側摺＆嵌入組裝。

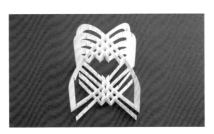

26　組裝完成的模樣。

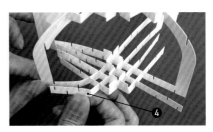

27　將組件❹底部的開口端紙段，從圖示摺線位置往後側摺＆嵌入組裝。

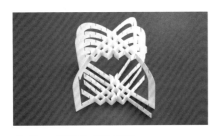

28　組裝完成的模樣。

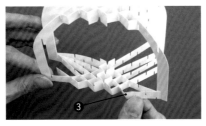

29　將組件❸底部的開口端紙段，從圖示摺線位置往後側摺＆嵌入組裝。

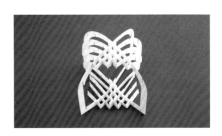

30　組裝完成的模樣。

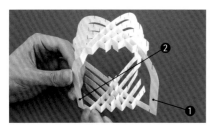

31 將組件❶、❷的上下紙段分別沿摺線記號位置,往後側摺。

32 從上方俯視的模樣。

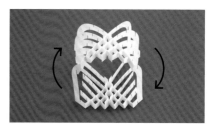

33 調轉作品方向,使原先靠近自己身體的這一側轉至外側。

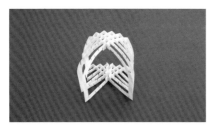

34 自步驟35起,逐一增加靠近自己身體側的組件數量。

35 以步驟02・03相同方法,在圖示位置組裝組件❸'。注意:與步驟02・03相比,需要嵌入的切口較多。

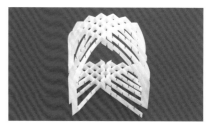

36 組件❸組裝完成的模樣。依步驟04至32相同方法,將組件❹至❽組裝起來。

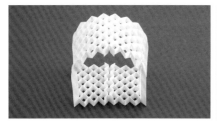

37 所有組件組裝完成的模樣。高級作品的窗框完成!

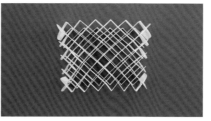

38 窗框下方正中央,有5個因組件交叉而成的突起卡槽,將主題組件ⓐ至ⓔ依序嵌入。

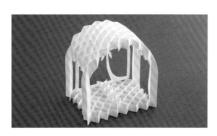

39 先在最裡側嵌入一片主題組件。

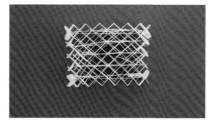

40 嵌入所有主題組件後,俯視的模樣。可以看見在窗框組件交錯而成的突起處,主題組件是以一字型的狀態嵌入。

41 最後,使用高溫熨斗熨燙3秒鐘左右。如此即可消除組裝過程中不小心壓出的摺痕,可更筆挺地呈現立體卡片之美。

30. 聖瓦西里大教堂 俄羅斯

建於莫斯科紅場中心的俄羅斯正教會大教堂。
被形容為洋蔥或奶油的教堂屋頂設計，
也忠實地呈現於卡片中。

紙型 ► P.65

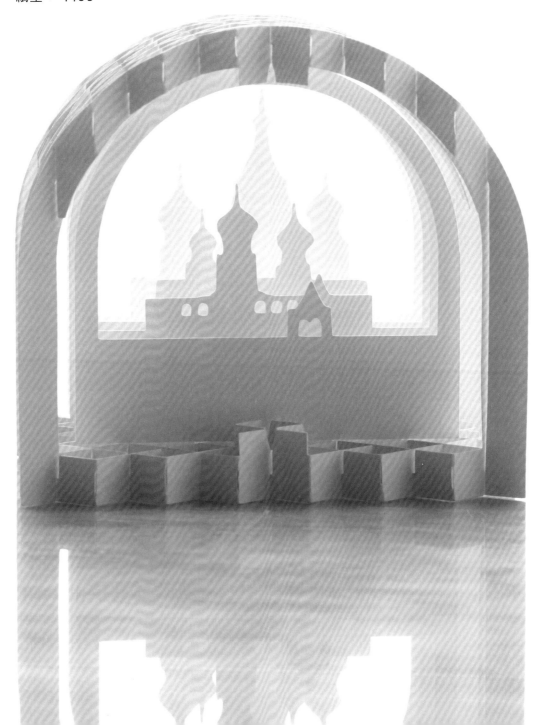

31. 俄羅斯娃娃 俄羅斯

下一個出現的，會是怎樣表情的俄羅斯娃娃呢？
帶著既期待又緊張的心情打開蓋子時的感覺，
會不會跟打開立體卡片時的心情有點雷同呢？

紙型 ▶ P.67

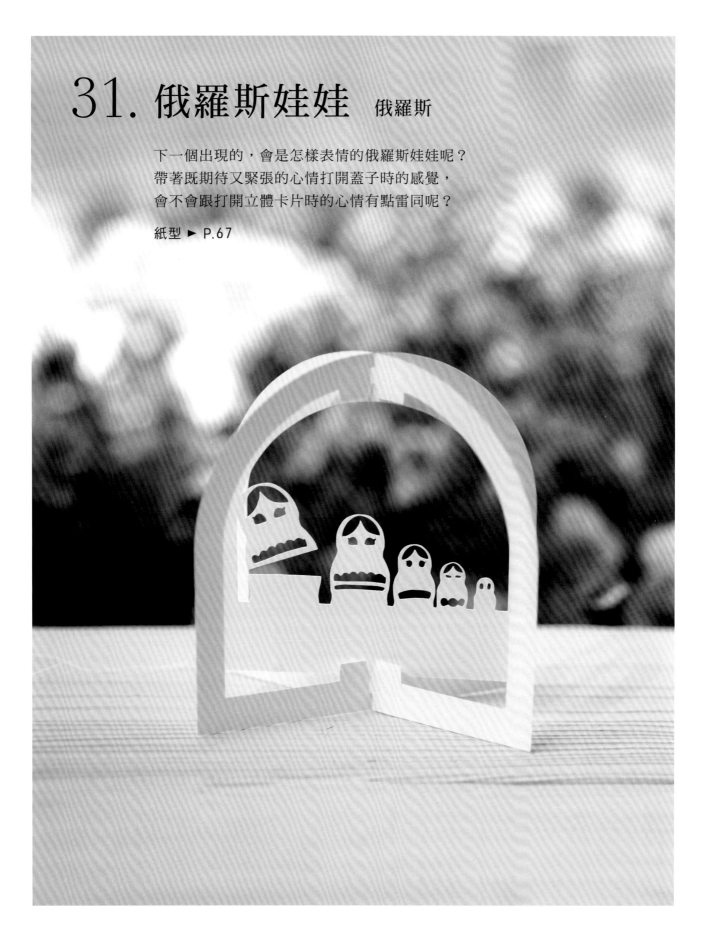

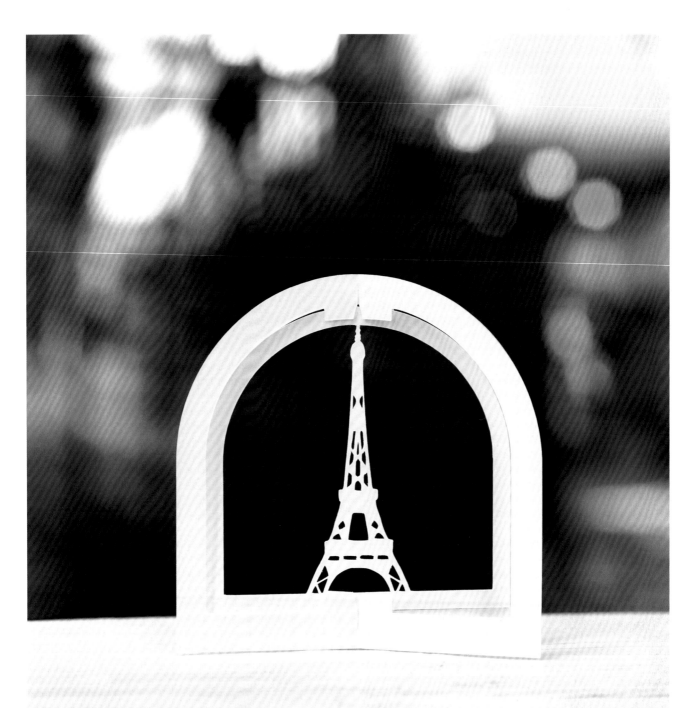

32. 艾菲爾鐵塔　法國

為了迎接萬國博覽會而建立的艾菲爾鐵塔，是巴黎象徵性的地標。
將時髦的艾菲爾鐵塔作成卡片很棒，
拿來當作房間內的擺設也會很受歡迎吧！

紙型 ▶ P.72

33. 聖米歇爾山 法國

漂浮於法國西海岸聖瑪洛海灣內的小島＆蓋在小島上的修道院。

漲潮時，通往小島的道路會被海水淹沒，形成一座完全的孤島。

本作品就是將漲潮時的絕景呈現出來。

此外，更發揮創意，完美呈現寧靜水面上反射出的景色。

紙型 ▶ P.68

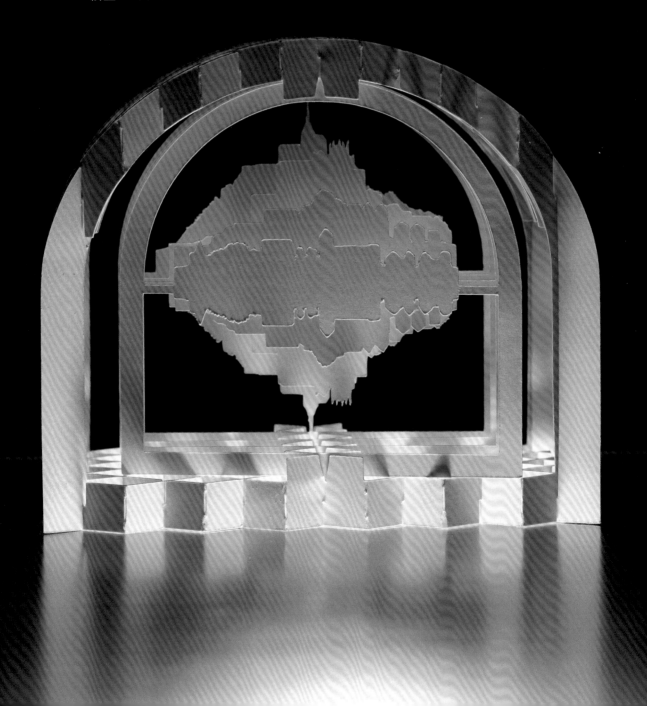

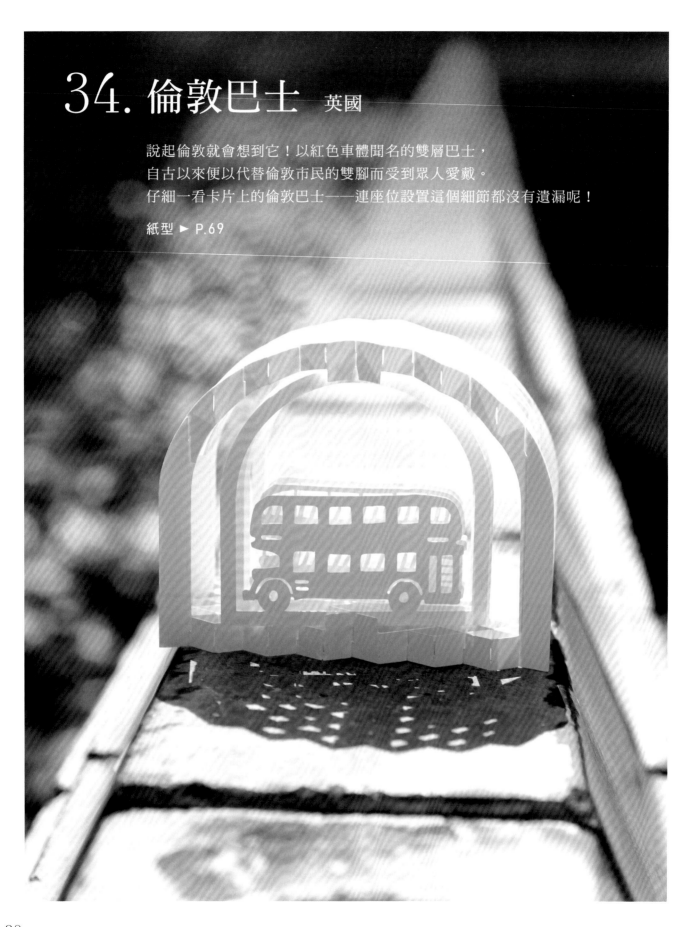

34. 倫敦巴士　英國

說起倫敦就會想到它！以紅色車體聞名的雙層巴士，
自古以來便以代替倫敦市民的雙腳而受到眾人愛戴。
仔細一看卡片上的倫敦巴士——連座位設置這個細節都沒有遺漏呢！

紙型 ▶ P.69

28

35. 聖家堂 西班牙

19世紀由知名建築師 高第所設計的聖家堂，其實是未完成的作品。
據傳，目前第九代的建築師負責人預計將於2026年完成這座偉大的教堂。
但這張卡片絕不需花費如此長的時間，因此請安心地製作吧！

紙型 ▶ P.70

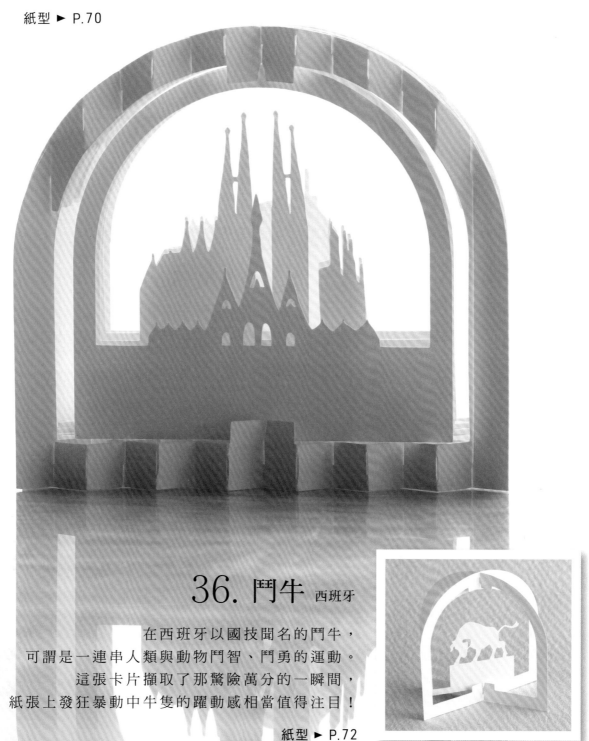

36. 鬥牛 西班牙

在西班牙以國技聞名的鬥牛，
可謂是一連串人類與動物鬥智、鬥勇的運動。
這張卡片擷取了那驚險萬分的一瞬間，
紙張上發狂暴動中牛隻的躍動感相當值得注目！

紙型 ▶ P.72

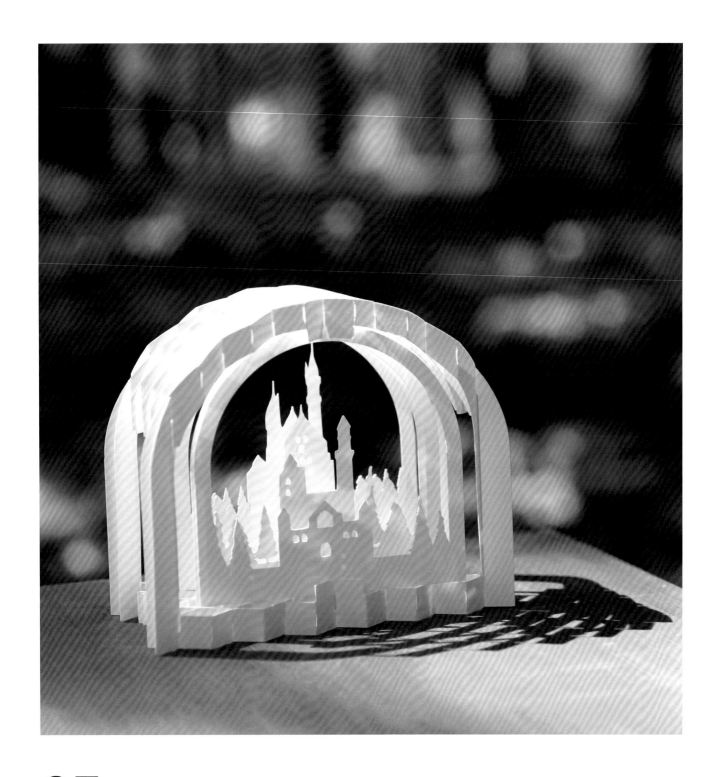

37. 新天鵝堡 德國

佇立於遼闊自然中的白色古城，以白色紙張來呈現再適合不過了！
每一層主題組件都滿載著樹木元素，詮釋出森林深處的神祕感。

紙型 ▶ P.71

38. 泰迪熊 德國

製作出世界上第一隻泰迪熊的是德國史泰福公司（Steiff）。
就算是「泰迪熊=受人喜愛的熊熊玩偶」觀念根深蒂固的這個時代，
說到泰迪熊，聯想到德國的人還是占了大多數。

紙型 ▶ P.72

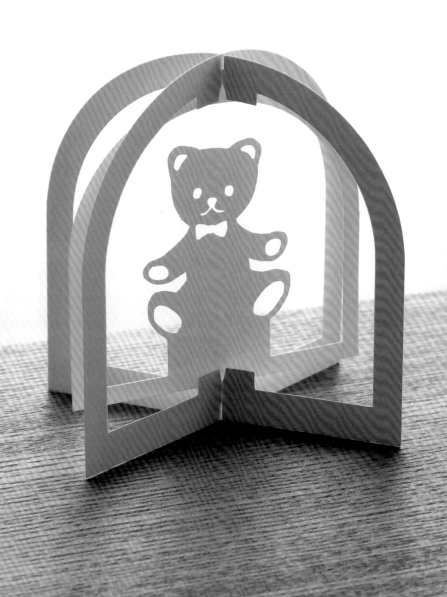

追加組件

..

高級窗框最多可以嵌入5張主題組件，
但本書大部分的作品
都只嵌入3至4張主題組件。
因此在這裡多介紹一些
可以組裝在空白位置的追加組件以供應用。
試著一起來加裝些
可以增加旅行氣息的小組件吧！

A 新月　　　B 滿月

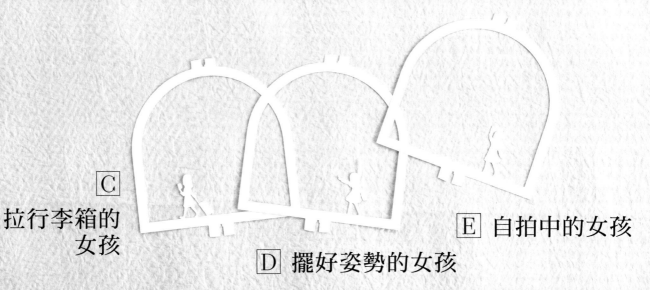

C 拉行李箱的
女孩

D 擺好姿勢的女孩

E 自拍中的女孩

F 車窗的風景
（2張組件為1組）

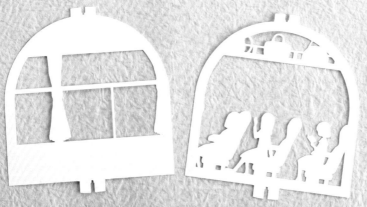

紙型 A · B ► P.76
C ～ E ► P.77
F ► P.80

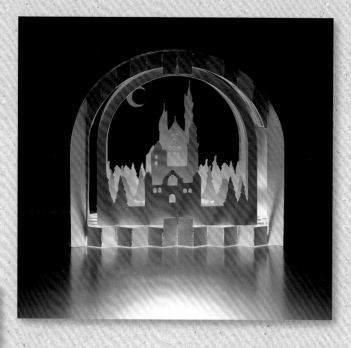

ＡＢ

安裝在最後一層的位置，就
可以完美呈現夜空中懸掛著
月亮的景色。組裝在作品新
天鵝堡（P.30）中，能傳遞
出如幻想世界般的氛圍。

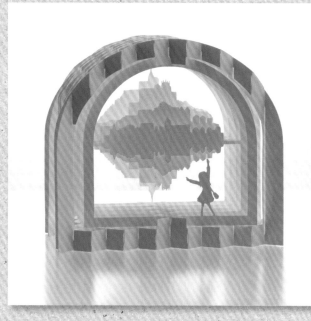

ＣＤＥ

只要安裝在最前面一層的位
置，就能充分感受到觀光勝
地的熱鬧人氣。和聖米歇爾
山（P.27）一起組裝時，
看起來就宛如身臨觀光地時
的日常景色照。

Ｆ

2張1組的組件。安裝在最
前面兩層的位置時，可以完
美呈現從觀光巴士中眺望出
去的景色。重溫透過車窗遠
眺五重塔（P.8）的時刻，
也是十分美好的回憶。

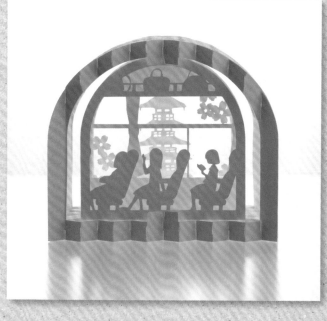

39. 米蘭大教堂 義大利

位於街道中央的米蘭大教堂，無論是物質上還是精神上都是米蘭人心中不可或缺的存在。
擁有多達135根尖塔、為世界最大的歌德式建築，
即使是透過卡片來觀賞也是相當壯觀瑰麗的作品。

紙型 ▶ P.73

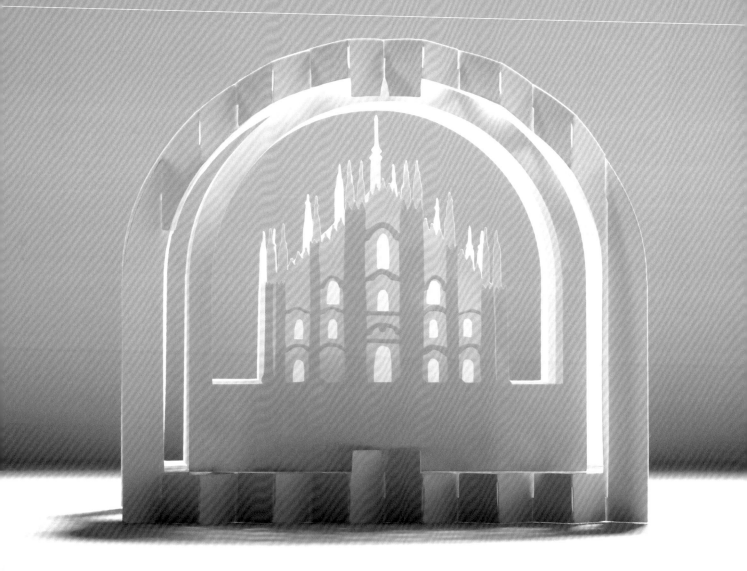

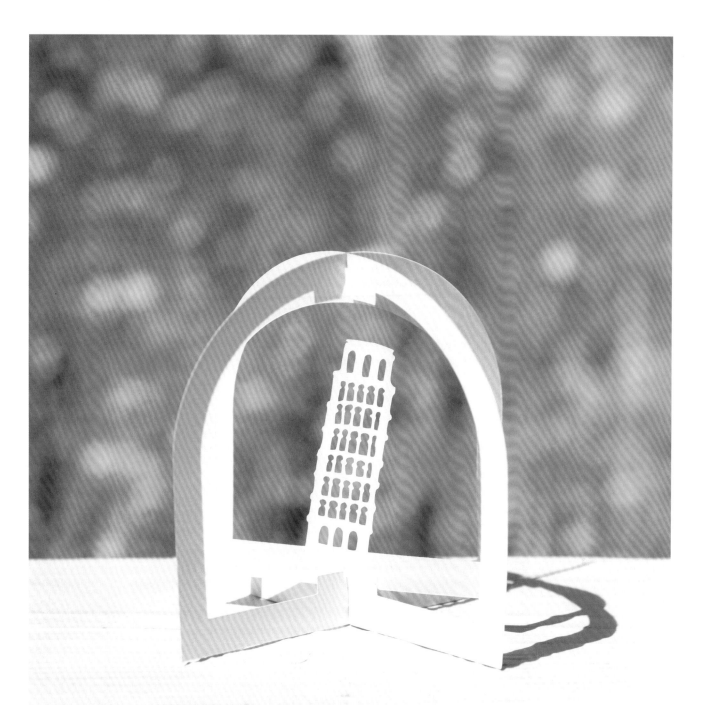

40. 比薩斜塔 義大利

以傾斜姿態聞名的比薩斜塔,
是昔日海運之城比薩為了彰顯實力而計畫建設的鐘樓建築。
在此以左右不對稱的不協調設計,演繹出帶有時髦感的立體卡片。

紙型 ▶ P.76

41.聖誕老人村
芬蘭

一年四季都可以見到聖誕老人的地方,就是位於芬蘭的聖誕老人村。
在寂靜的平安夜裡,為了送禮物給孩子們,聖誕老人&麋鹿正穿越森林趕路中。
瀰漫著濃厚季節感的設計,最適合當作聖誕卡片了!

紙型 ► P.75

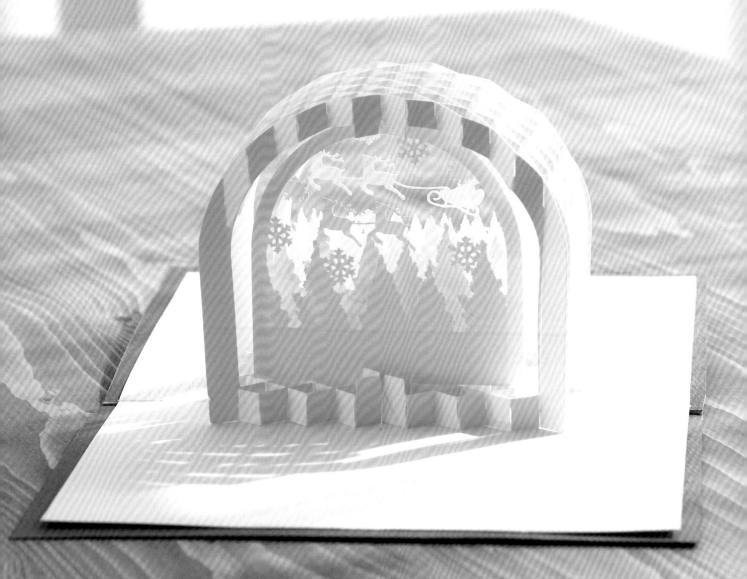

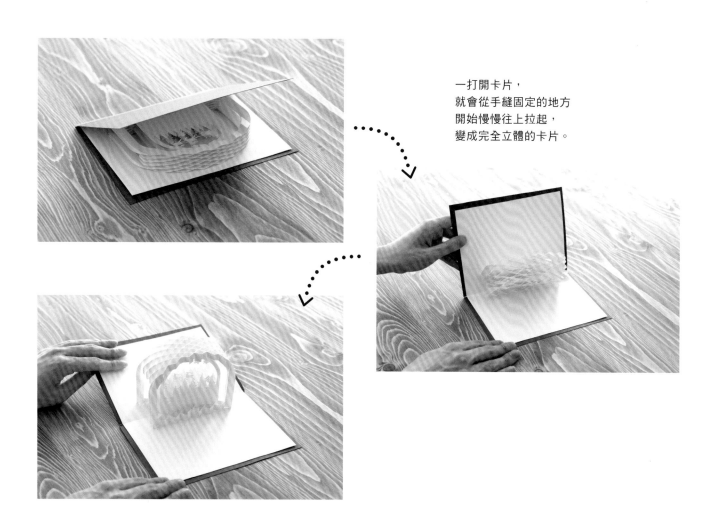

一打開卡片，
就會從手縫固定的地方
開始慢慢往上拉起，
變成完全立體的卡片。

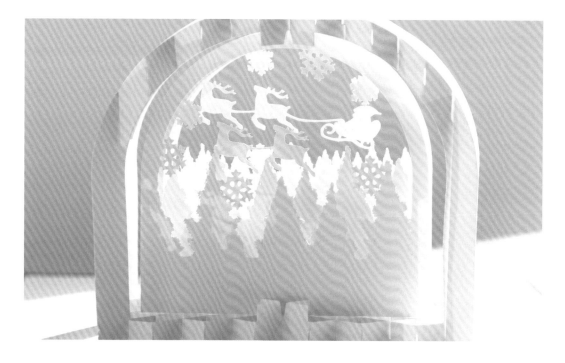

卡片的組裝方法

●準備組件

① 與色紙相同顏色的紙膠帶
② 手縫針
③ 手縫線
④ 卡紙（B4尺寸左右）
⑤ 色紙（B4尺寸左右）
⑥ 高級作品

※**④**、**⑤**推薦使用稍有厚度的紙張。
　以下示範使用的是美術紙。

※為了更容易了解組裝方法，解說過
　程中將使用顏色較顯眼的手縫線。

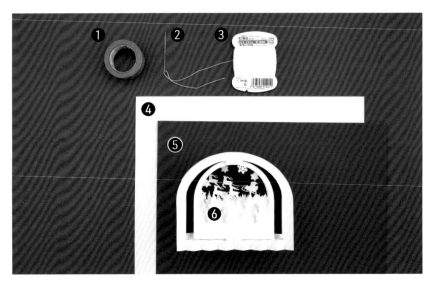

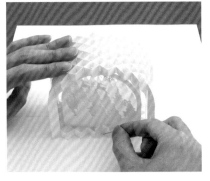

01 對摺卡紙，將推出立體型的高級作品放在卡紙摺線的正中間。在前方正中央的格子內凹點插入手縫針，將卡紙戳一個小孔。另一側也以相同作法戳孔。

02 手縫線穿針後，穿過步驟1打的小孔。

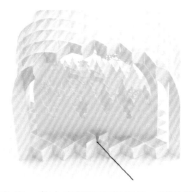

03 放上立體的高級作品，將手縫針由下往上地跨過前方正中央的格子中心切口。

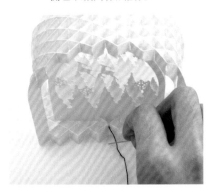

04 往前5mm左右，手縫針往下刺穿卡紙。

05 另一側也以步驟02至04的相同方法穿縫固定。

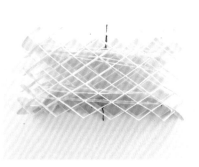

06 從上方俯視的模樣。

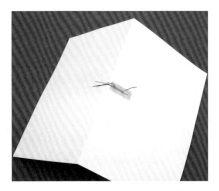

07 取下手縫針，將留在卡紙背面的線頭＆線尾打結固定。打結固定時，注意要將縫線拉緊；之後再以紙膠帶將縫線固定在卡紙背面。完成後，先試著打開翻動卡片，確認卡片的開合動作有沒有不協調的地方。

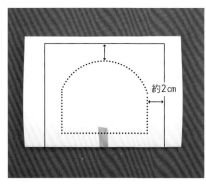

08 確認卡紙內側的作品位置，保留距離作品2cm左右的空間裁剪卡紙。

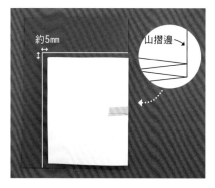

09 對摺色紙。將步驟08的卡紙山摺邊對齊色紙的山摺邊疊放，再沿距離步驟08卡紙5mm左右的位置裁剪色紙。

10 將色紙對半切開。

11 在卡紙背面塗上膠水或雙面膠。

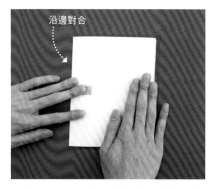

12 將色紙的一邊對齊卡紙的山摺邊後貼合。另一側同樣也比照步驟11、12貼上色紙。

13 將紙膠帶貼在山摺邊，連接步驟10切半的色紙。紙膠帶長度需比色紙長度再長一些。

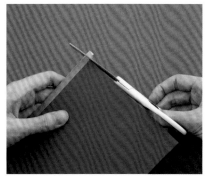

14 剪掉多出來的紙膠帶。

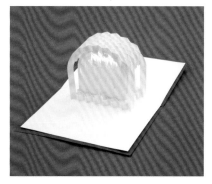

15 打開＆翻動卡片，確認立體動作沒有任何不順處就完成了！

42. 金字塔＆人面獅身像 埃及

端坐在沙漠中的人面獅身像＆聳立在其身後的巨大金字塔。
從古迄今，數千年不曾改變的風景，瞬間在手掌心上擴展開來。

紙型 ► P.74

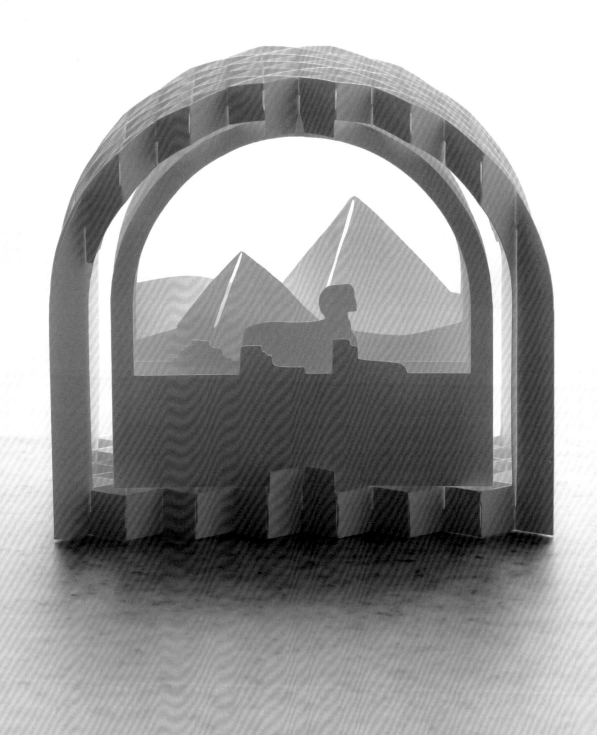

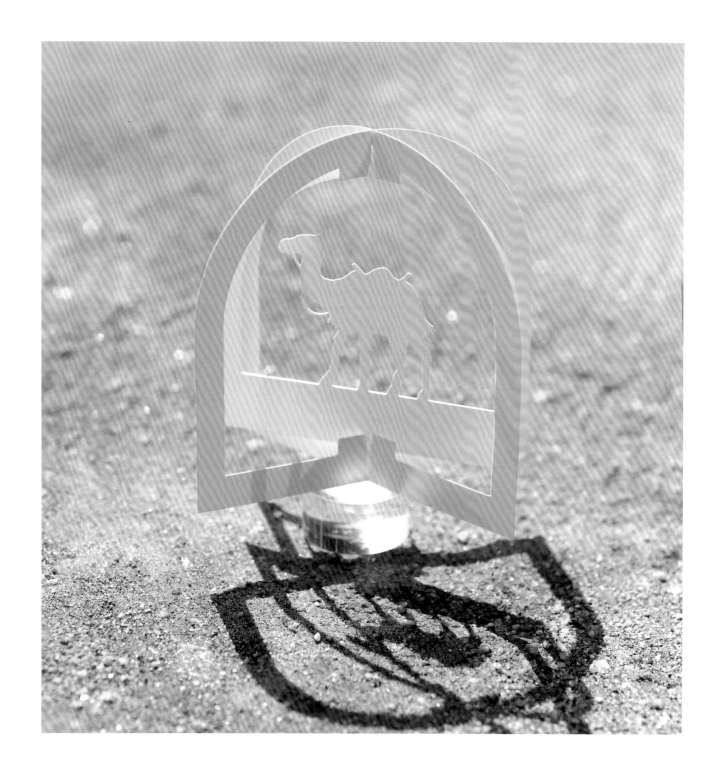

43. 駱駝 埃及

駱駝跟隨商隊橫越無數沙漠,一直是商隊交易活動的重要支撐。
將那樣的駱駝作成卡片當成禮物送出,也許能將寄託其中的情感順利傳達出去也說不定。

紙型 ▶ P.80

為窗框加上窗扇

窗戶加上窗扇後，打開卡片的樂趣更加倍！
為立體卡片的機關感到驚奇、藉由打開窗戶的動作而感到興奮……
想像著收到卡片之人的反應，一邊製作著卡片的短暫時間，對製作者而言也是快樂無比的時光。

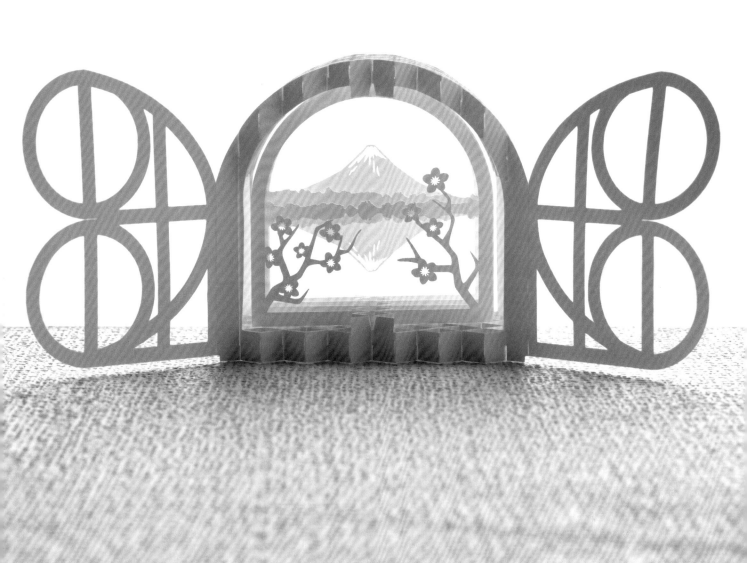

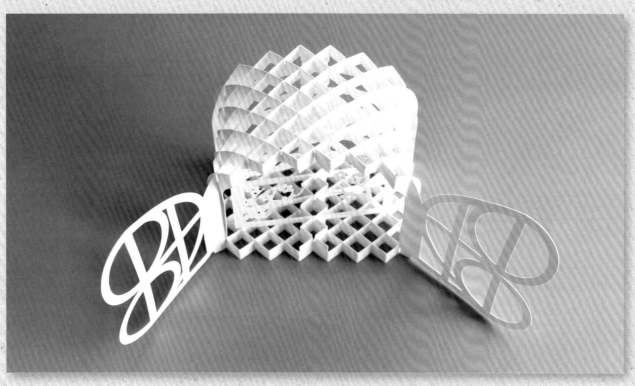

組裝高級窗框時（參照P.20），
將組件❸、❹換成窗扇組件。

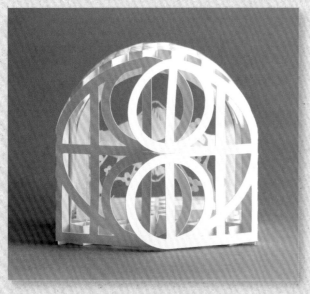

卡片立體化後，呈現窗扇緊閉的狀態。
令人不禁湧現出想窺看裡面的衝動。

給人曲線印象的窗扇，在扁平卡
片的狀態下也是很和諧的設計。

月本せいじ的世界

以世界之窗為主題的01至43作品，
是月本せいじ老師眾多作品中的一部分。
而在此，將介紹一些未收錄於本書中的作品，
其展現的難度＆機關設計更加隨心所欲。
讓我們一邊欣賞美麗的立體卡片，
一邊深刻感受月本せいじ老師的世界吧！

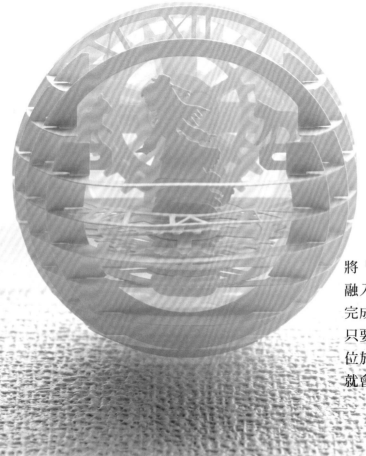

將「齒輪」機關
融入立體卡片的構造，
完成令人讚嘆的設計。
只要轉動齒輪，
位於中央的女子＆貓
就會跟著一遍一遍地旋轉。

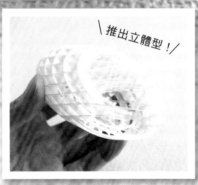

＼推出立體型！／

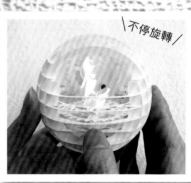

＼不停旋轉／

運用與本書作品相同的格子構造，
完美呈現漂亮蛋型的作品。

掀開卡片，
就可以看到
緩緩立起的
「愛麗絲夢遊
仙境」世界。

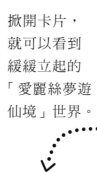

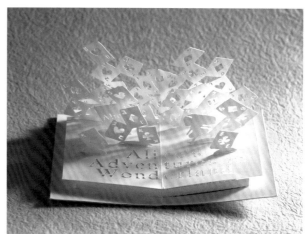

打開立體卡片，呈現如擺放女兒節人偶的階梯
式陳列台效果。只要卡片內的機關有所變動，
就又能帶來全新的感動。

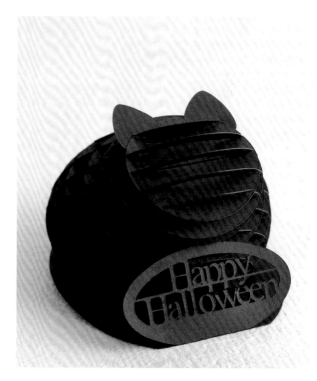

將黑貓的輪廓3D化！
也能作出這樣的立體卡片呢！

紙張的選擇方法

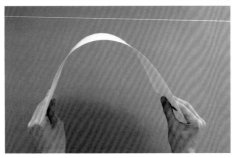

本書使用基重157g/m2的上質紙來製作作品。但選擇其他厚紙製作卡片當然也沒問題，所以請盡量嘗試各式各樣不同的紙張吧！為了讓作品在不同角度下觀賞時都能完美呈現，建議選用正反面顏色相同的紙張。雖然稍微有一點厚度的紙張比較容易製作，但如果紙張太厚會變得很難切割，這一點還請多加注意！

選擇紙張時，建議選擇彎曲紙張時，像圖示般有張力的紙張。圖畫紙的厚度雖然足夠，但卻有很容易留下摺痕的缺點，所以不推薦使用。

紙張的切割方法

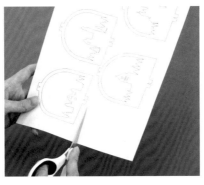

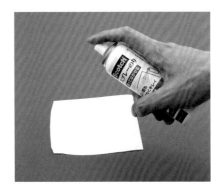

01 請影印本書紙型，並準備比影印好的紙型還稍微大一點的上質紙備用。

02 將紙型上的圖案分別剪下。剪下時，須於圖案周圍預留一點空白的空間。

03 在紙型背面噴上「可重覆黏貼的膠水」。噴在紙上的膠水只須極少量即可，所以噴膠時，噴頭請距離紙張約30至50cm。

※膠水量若太多，撕除紙型時很容易有殘膠存留。

04　將紙型貼在厚紙上，以紙膠帶固定周邊。

05　秉持著「由內到外」、「由小到大」的原則，以雕刻筆刀切掉不需要的部位。

06　用手不好取出的小碎片，則以鑷子輔助取出。

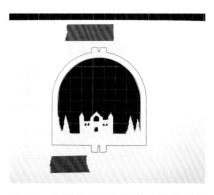

07　內側全部切割好後，接著切割外側的部分。

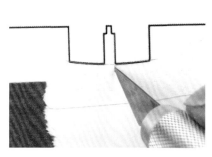

08　在不會影響完成圖案的部位，可切超出圖案線一些，使轉角切痕確實交錯，以免取下待切除的廢紙時，留下拔紙的毛邊。

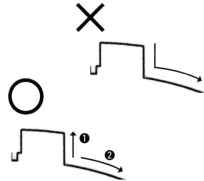

09　直角部位，請避免一筆劃切割。務必要以角為起點，分兩筆畫切割，直角才能切得漂亮。

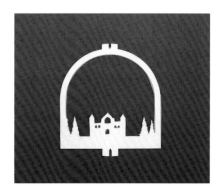

10　外側全部切割好的模樣。檢查看看是否有切口不平整、或漏切的部位；如果有，請在此階段修正調整。

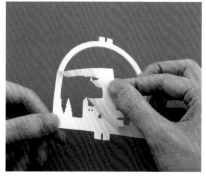

11　慢慢地撕下紙型。從黏著面積大的地方開始，再往黏著面積小的地方撕，這樣會比較容易撕下來。

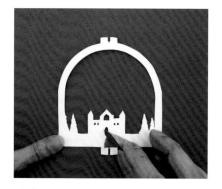

12　如果切割好的上質紙留有殘膠，可以使用紙膠帶黏著面的黏力將殘膠去除乾淨。

使用的工具&材料

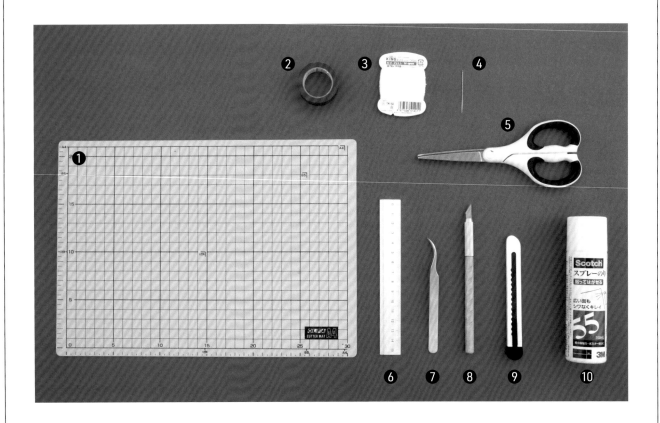

❶ 切割墊
使用美工刀等作業時，請務必在切割墊上進行。除
了可以保護桌面不被割傷之外，還能延長刀刃的使
用壽命。

❷ 紙膠帶
除了將紙型固定在厚紙上，還能用來去除厚紙上的
殘膠，或將立體作品固定在卡片上。

❸ 手縫線
將立體作品固定在卡片上時使用。本書介紹的立體
卡片，大多作用於打開卡片時藉由手縫線將立體作
品拉立起來。是完成立體卡片構造時不可或缺的工
具。

❹ 手縫針
與手縫線一起使用。

❺ 剪刀
剪下圖案，或最後修整作業時使用。

❻ 直尺
用來切割直線或測量長度。因為很常與美工刀一起
使用，所以請不要選用塑膠直尺，優先準備金屬材
質的直尺吧！

❼ 鑷子
用來輔助進行較纖細的作業。

❽ 雕刻筆刀
切割上質紙時使用。最適合纖細部位的切割作業。

❾ 美工刀
切割上質紙時使用。適合搭配直尺進行直線切割，
或用來切割較厚的紙張。

❿ 可重覆黏貼的膠水
暫時固定紙型&厚紙時使用。本書中使用的是噴霧
型膠水，但選擇其他如液狀膠水、棒狀的口紅膠，
甚至是膠帶也OK。因為不同的紙張適合使用的膠水
也不相同，所以會不會留有殘膠、會不會導致紙張
起皺等問題，請先實際在即將使用的上質紙邊緣測
試看看，確認沒有問題後再使用。

基本組件：初級窗框

※可在中間組裝初級組件。
※組裝方法參照P.07。

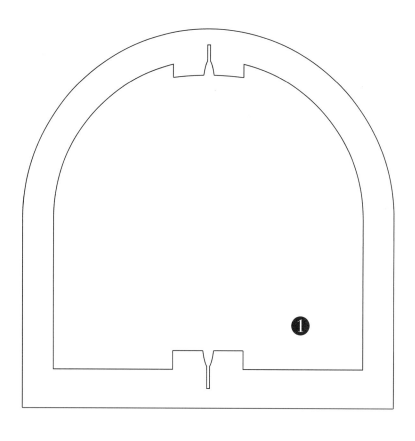

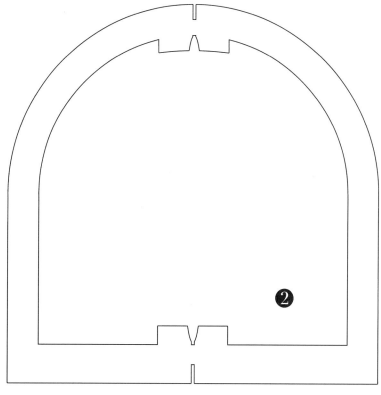

基本組件：高級窗框

※可在中間組裝高級組件（ⓐ、ⓑ、ⓒ…）。
※組裝方法參照P.20。
※紙型內的｜記號不是切除的意思，而是只需在記號
　處小劃一刀即可。

❶

❷

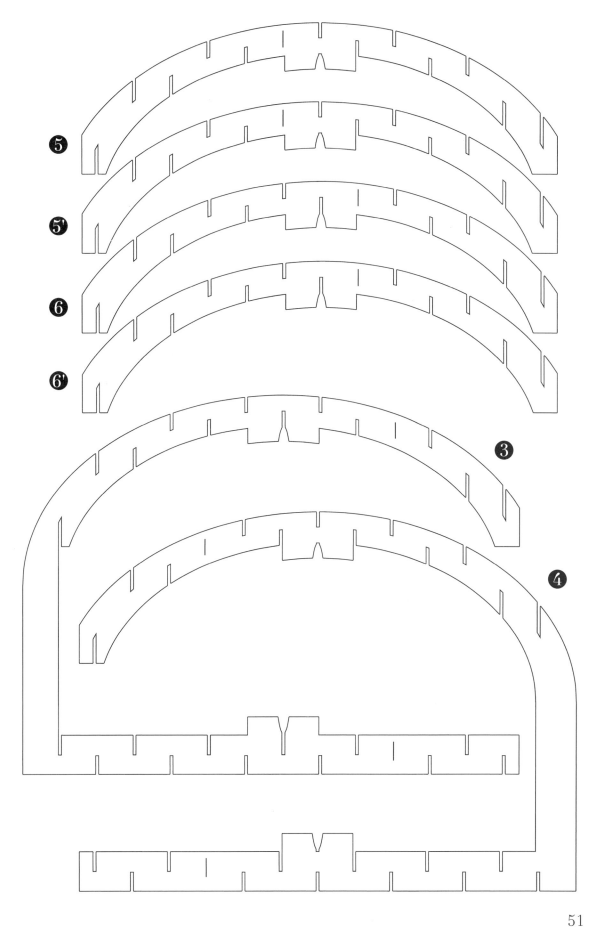

❺

❺'

❻

❻'

❸

❹

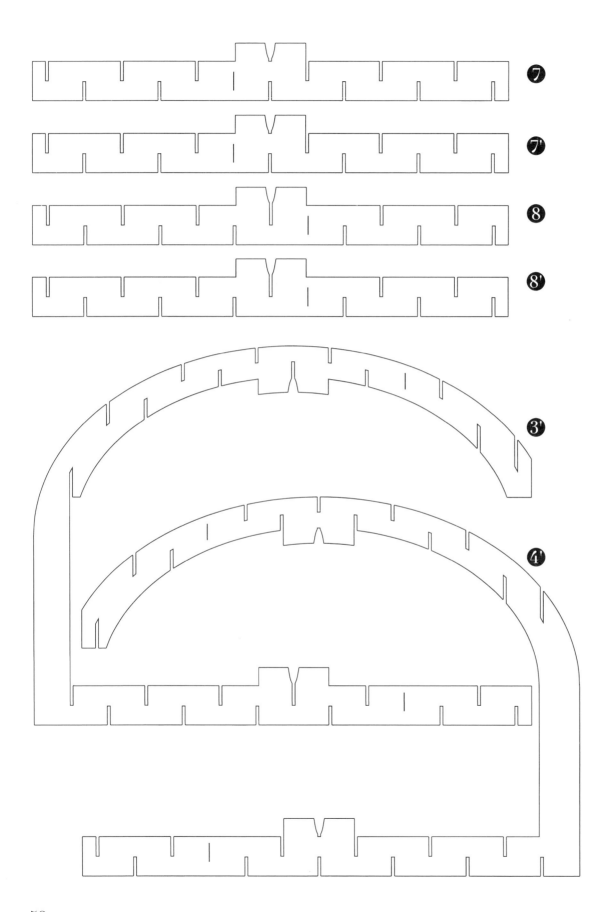

※安裝在「基本組件：高級窗框」（P.50）內使用。
※組裝方法參照P.20。

※安裝在「基本組件：高級窗框」（P.50）內使用。
※組裝方法參照P.20。

P.08 ► 04. 五重塔

※安裝在「基本組件：高級窗框」（P.50）內使用。
※組裝方法參照P.20。

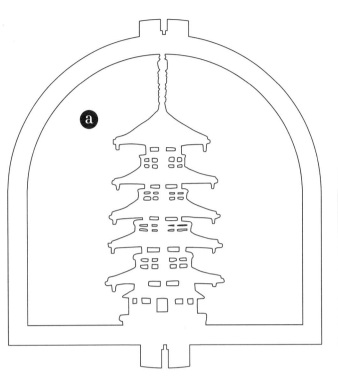

P.09~11 ► 05至16. 十二生肖

※搭配「P.56至P.59的ⓑ組件」，一起安裝在
「基本組件：高級窗框」（P.50）內使用。
※組裝方法參照P.20。

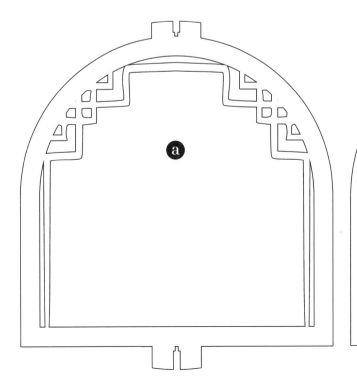

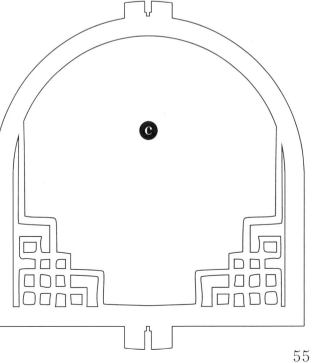

P.09 ▸ 05. 子（鼠）

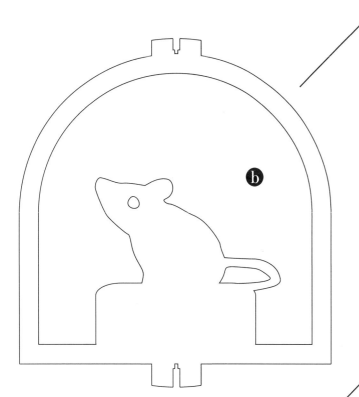

※搭配「P.55的ⓐ、ⓒ組件」，一起安裝在「基
　本組件：高級窗框」（P.50）內使用。
※組裝方法參照P.20。

P.09 ▸ 06. 丑（牛）

P.09 ▸ 07. 寅（虎）

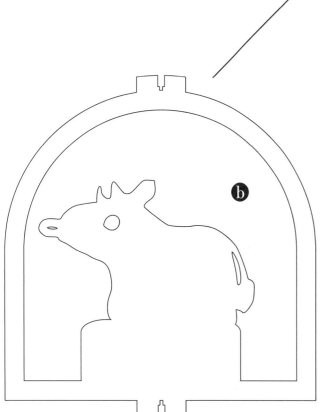

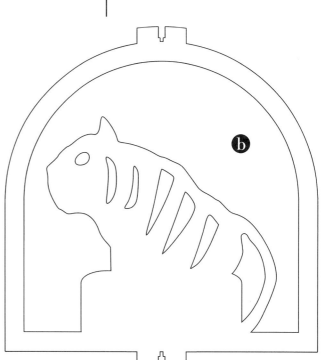

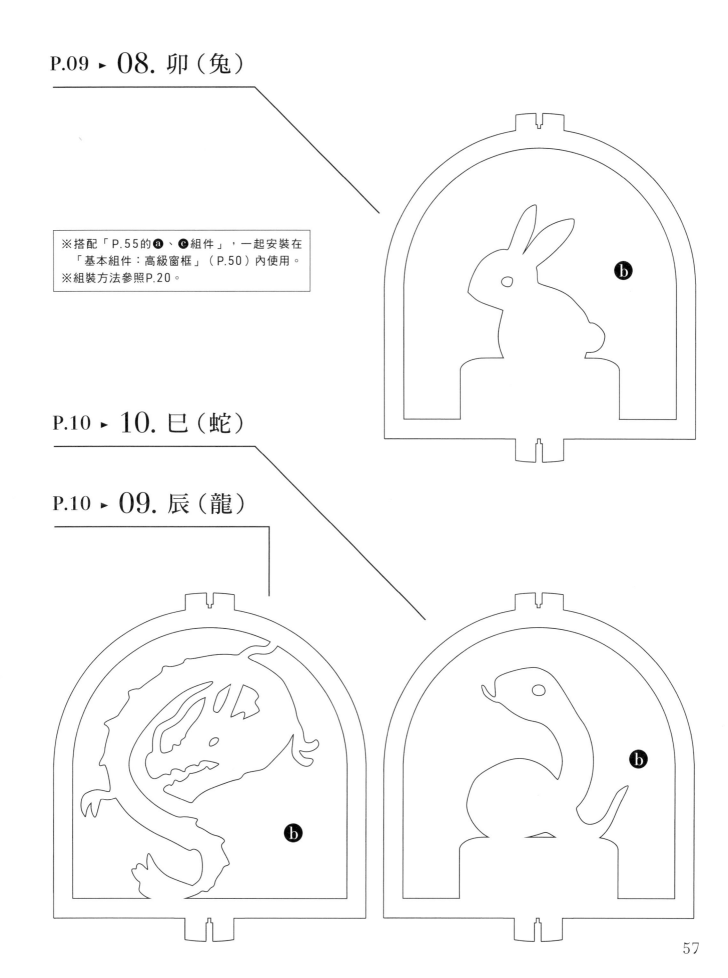

P.09 ▶ 08. 卯（兔）

※搭配「P.55的 ⓐ、ⓒ 組件」，一起安裝在
　「基本組件：高級窗框」（P.50）內使用。
※組裝方法參照P.20。

ⓑ

P.10 ▶ 10. 巳（蛇）

P.10 ▶ 09. 辰（龍）

ⓑ

ⓑ

P.10 ► **11.** 午（馬）

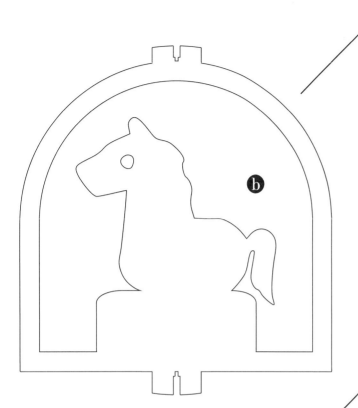

※搭配「P.55的ⓐ、ⓒ組件」，一起安裝在
　「基本組件：高級窗框」（P.50）內使用。
※組裝方法參照P.20。

P.10 ► **12.** 未（羊）

P.11 ► **13.** 申（猴）

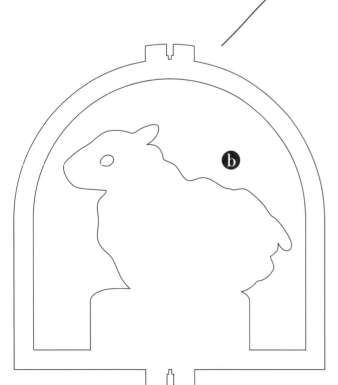

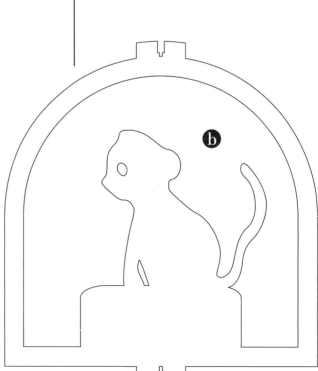

P.11 ▶ 14. 酉（雞）

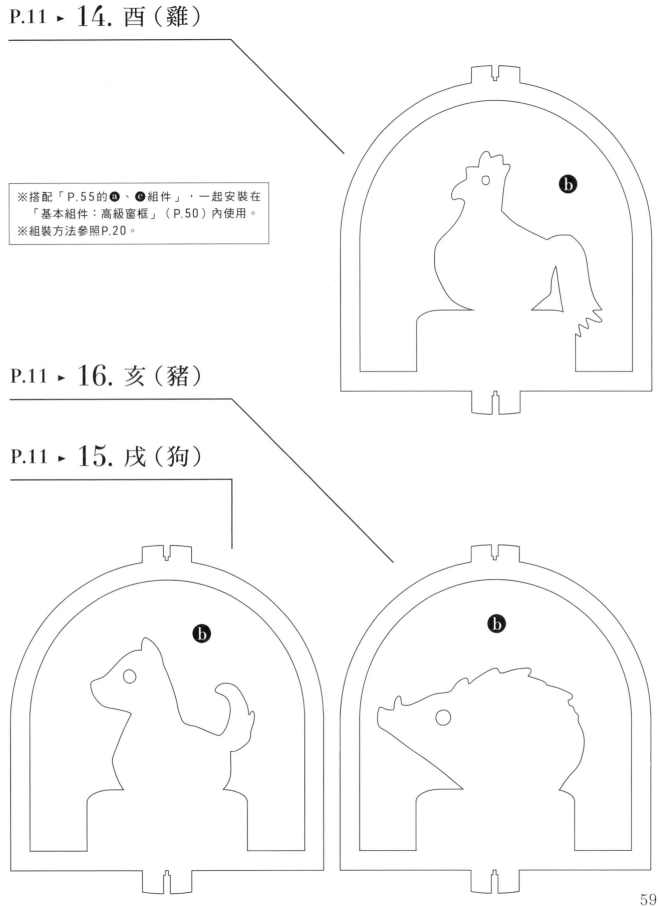

※搭配「P.55的 ⓐ 、 ⓒ 組件」，一起安裝在
　「基本組件：高級窗框」（P.50）內使用。
※組裝方法參照P.20。

P.11 ▶ 16. 亥（豬）

P.11 ▶ 15. 戌（狗）

※安裝在「基本組件：高級窗框」（P.50）內使用。
※組裝方法參照P.20。

P.06 ▸ 03. 嚴島神社

※安裝在「基本組件：初級窗框」
　（P.49）內使用。
※組裝方法參照P.07。

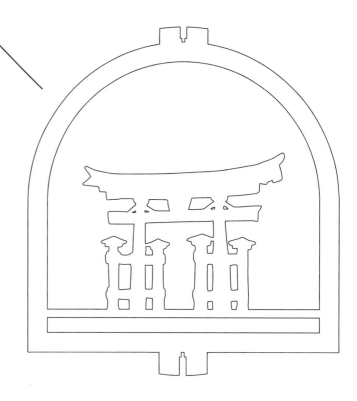

P.13 ▸ 18. 魚尾獅

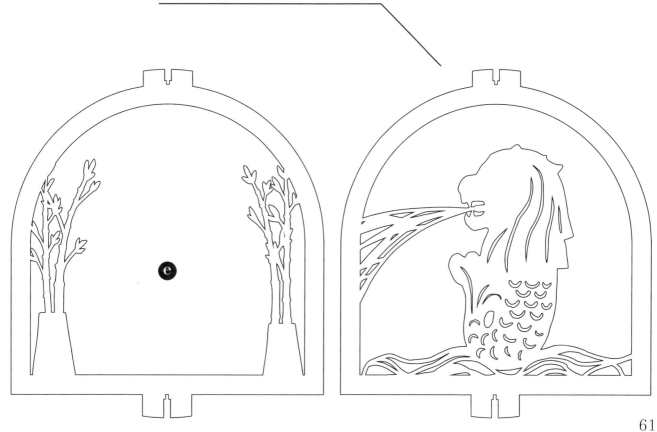

P.16 ► **21.** 草莓塔

P.16 ► **22.** 蒙布朗

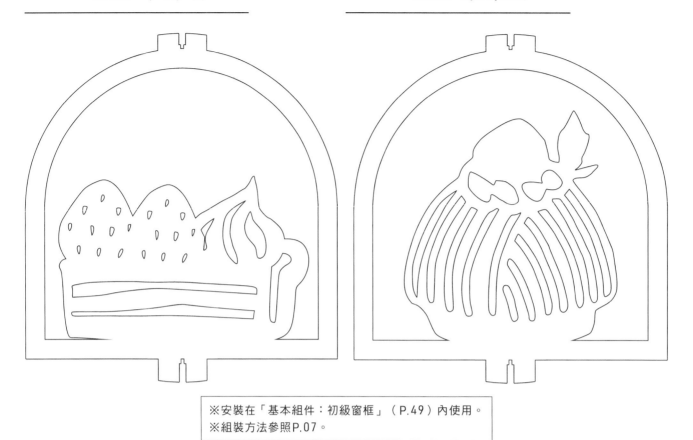

※安裝在「基本組件：初級窗框」（P.49）內使用。
※組裝方法參照P.07。

P.17 ► **23.** 草莓派

P.17 ► **24.** 布丁

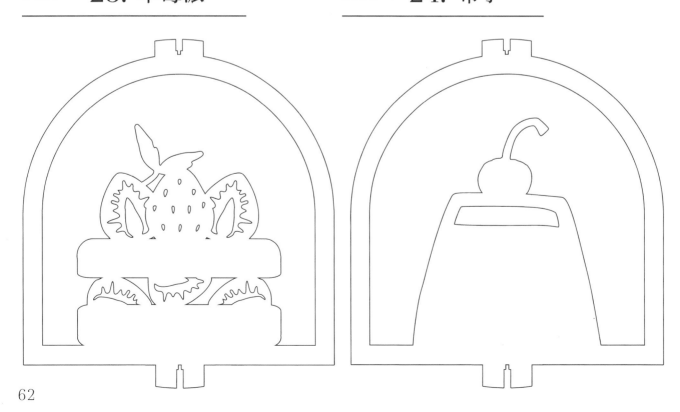

P.17 ► **25. 蛋糕捲**

P.17 ► **26. 草莓蛋糕**

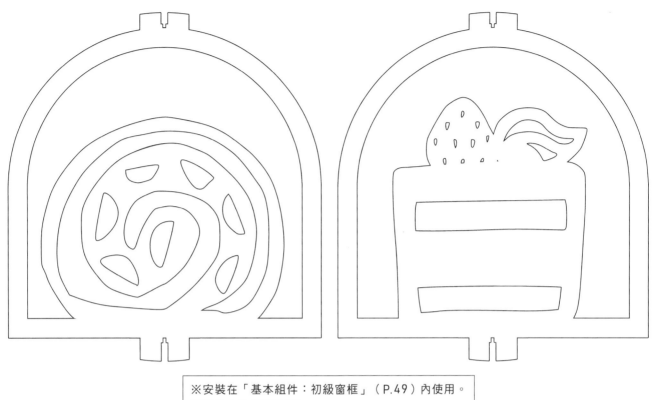

※安裝在「基本組件：初級窗框」（P.49）內使用。
※組裝方法參照P.07。

P.17 ► **27. 泡芙**

P.17 ► **28. 杯子蛋糕**

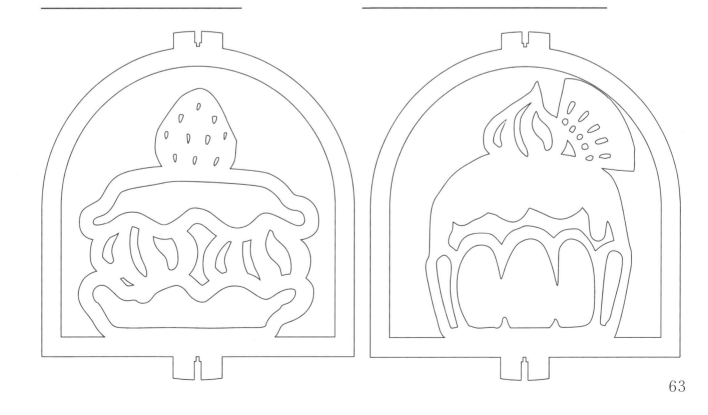

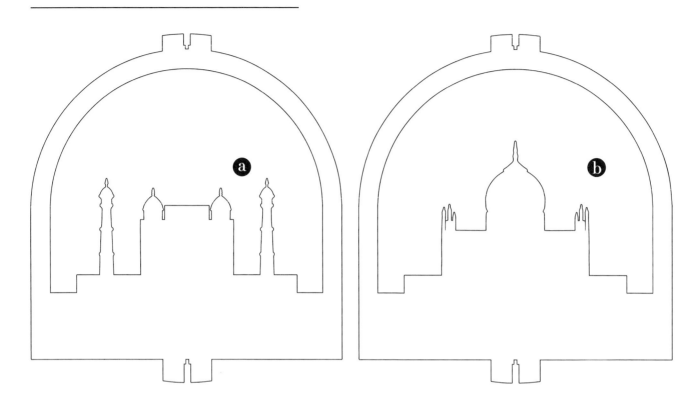

※安裝在「基本組件：高級窗框」（P.50）內使用。
※組裝方法參照P.20。

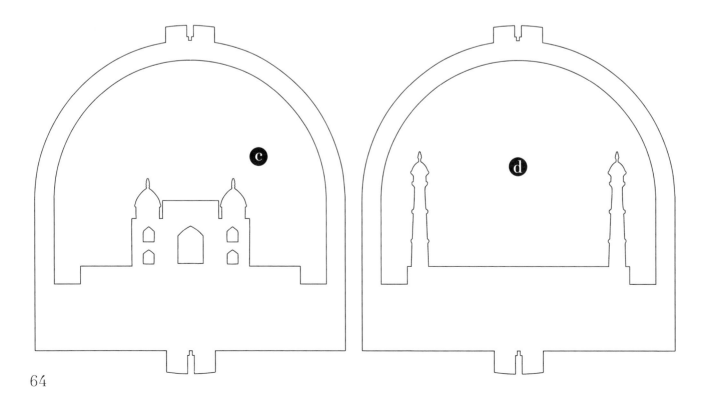

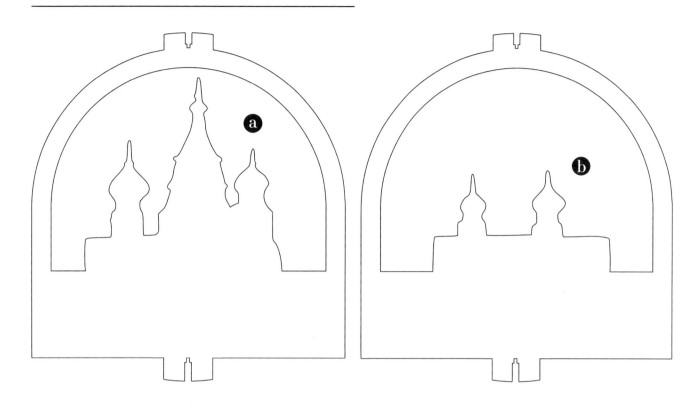

※安裝在「基本組件：高級窗框」（P.50）內使用。
※組裝方法參照P.20。

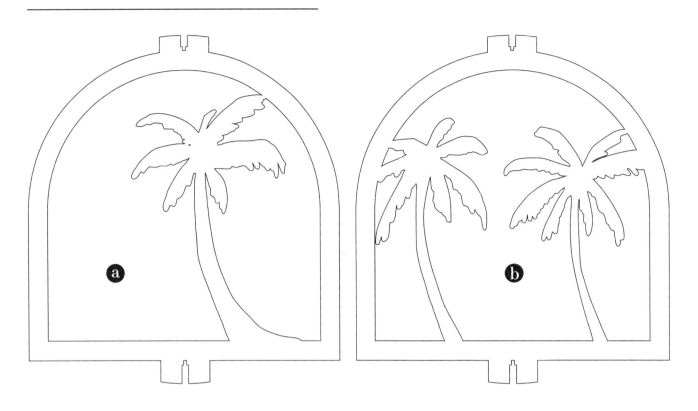

※安裝在「基本組件：高級窗框」（P.50）內使用。
※組裝方法參照P.20。

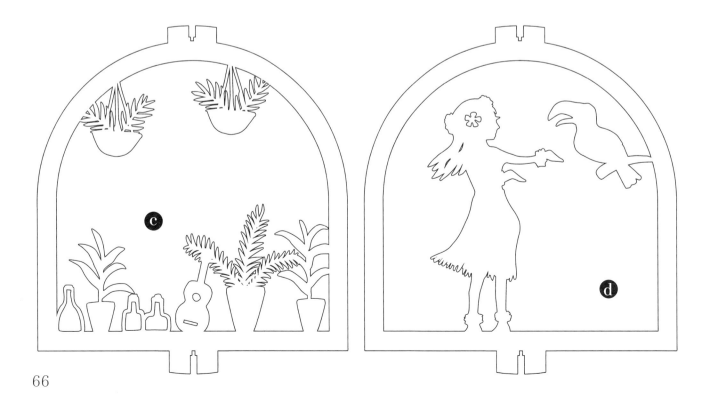

P.25 ► **31. 俄羅斯娃娃**

※安裝在「基本組件：初級窗框」
　（P.49）內使用。
※組裝方法參照P.07。

P.15 ► **20. 印度象**

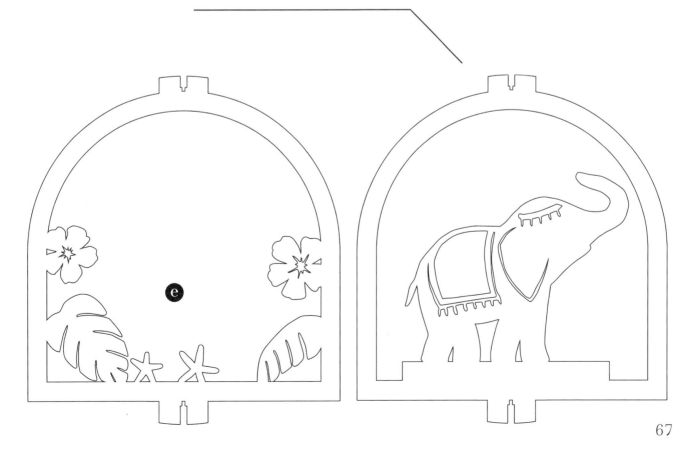

※安裝在「基本組件：高級窗框」（P.50）內使用。
※組裝方法參照P.20。

P.28 ▸ **34.** 倫敦巴士

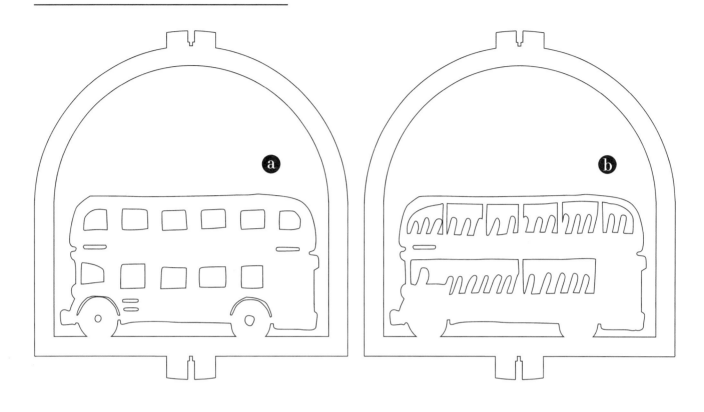

> ※安裝在「基本組件：高級窗框」（P.50）內使用。
> ※組裝方法參照P.20。

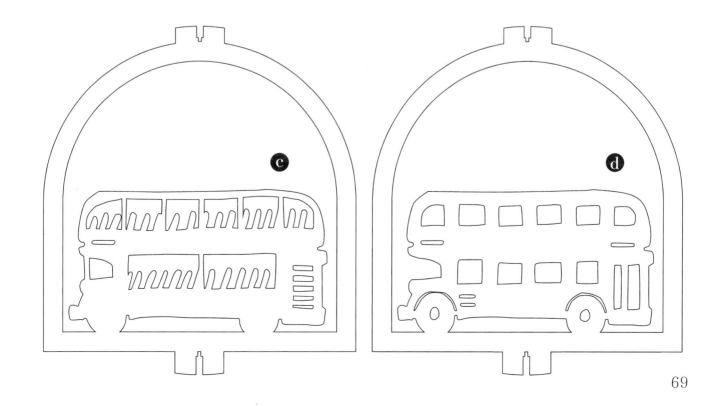

P.29 ▸ 35. 聖家堂

※安裝在「基本組件：高級窗框」（P.50）內使用。
※組裝方法參照P.20。

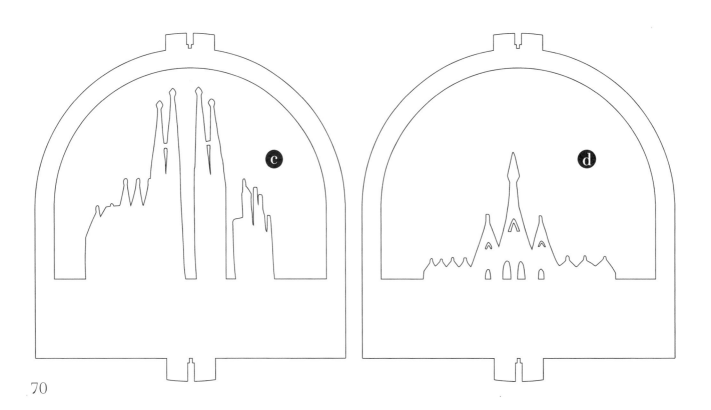

※安裝在「基本組件：高級窗框」（P.50）內使用。
※組裝方法參照P.20。

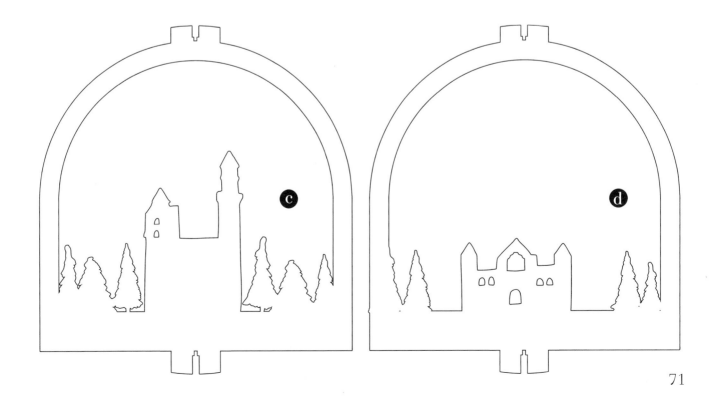

P.29 ▸ **36.** 鬥牛

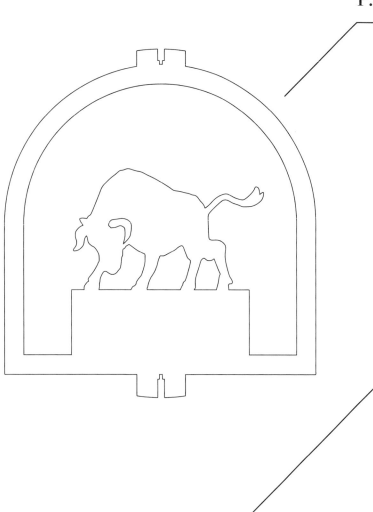

※安裝在「基本組件：初級窗框」
（P.49）內使用。
※組裝方法參照P.07。

P.26 ▸ **32.** 巴黎鐵塔

P.31 ▸ **38.** 泰迪熊

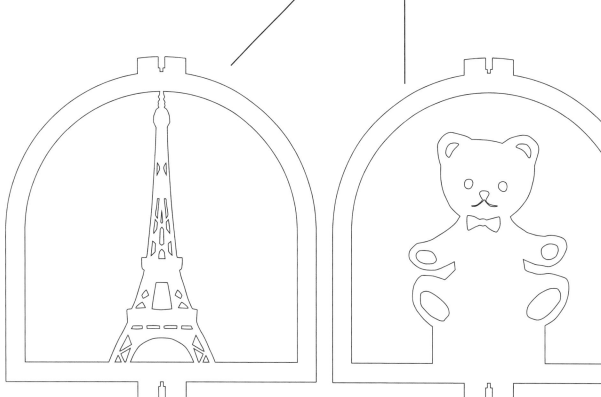

39. 米蘭大教堂

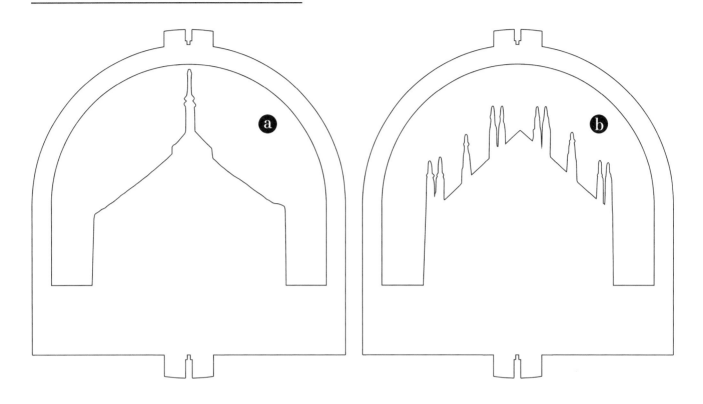

※安裝在「基本組件：高級窗框」（P.50）內使用。
※組裝方法參照P.20。

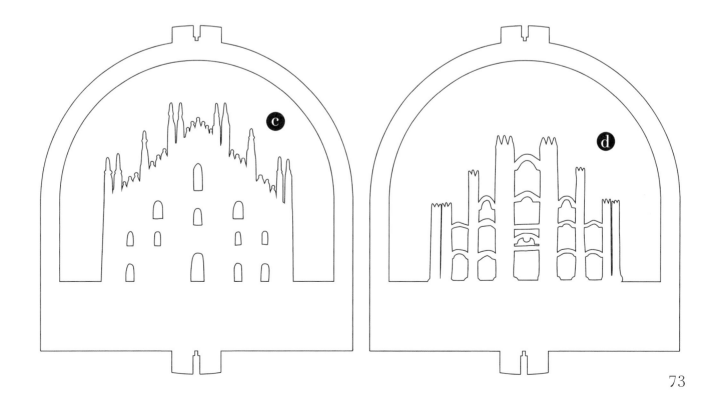

※安裝在「基本組件：高級窗框」（P.50）內使用。
※組裝方法參照P.20。

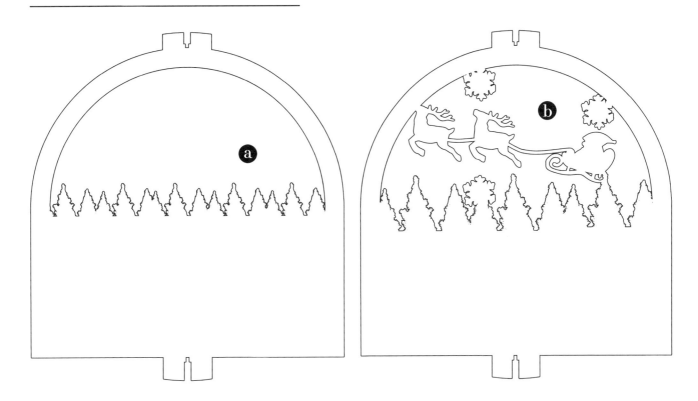

※安裝在「基本組件：高級窗框」（P.50）內使用。
※組裝方法參照P.20。

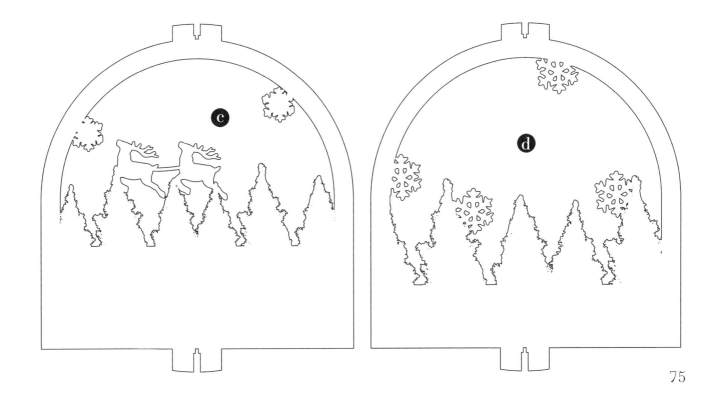

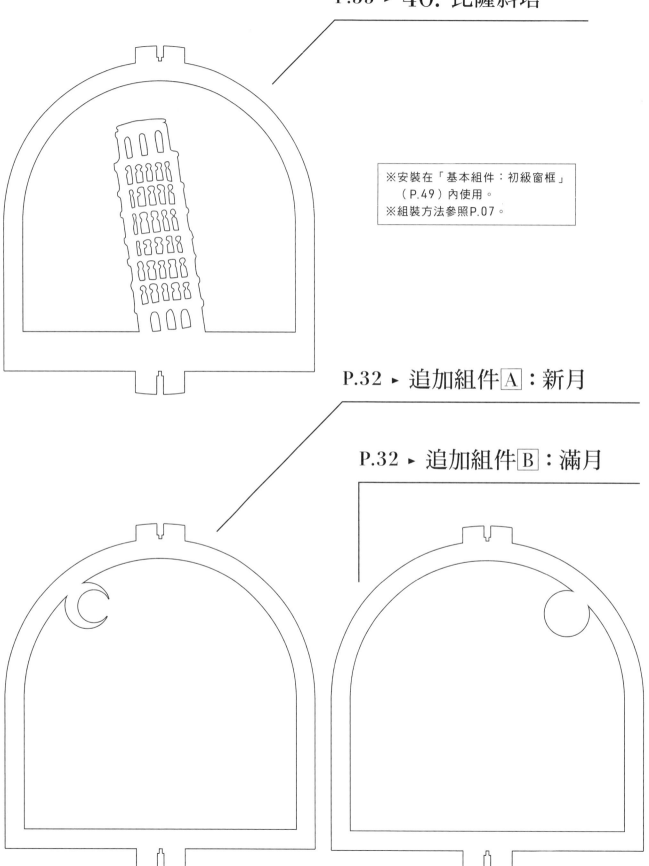

P.35 ► **40. 比薩斜塔**

※安裝在「基本組件：初級窗框」
　（P.49）內使用。
※組裝方法參照P.07。

P.32 ► **追加組件Ⓐ：新月**

P.32 ► **追加組件Ⓑ：滿月**

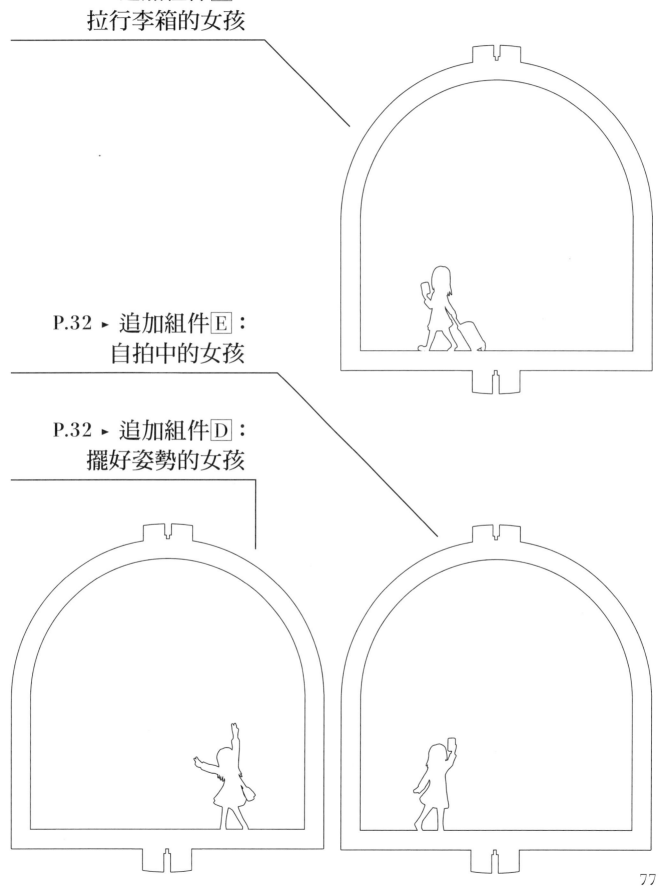

P.32 ► 追加組件 C：
　　　拉行李箱的女孩

P.32 ► 追加組件 E：
　　　自拍中的女孩

P.32 ► 追加組件 D：
　　　擺好姿勢的女孩

P.42 ▶ 窗扇組件

※用來取代「基本組件：高級窗框」（P.50）內的組件❸、❹。
※組裝方法參照P.20。

⑬

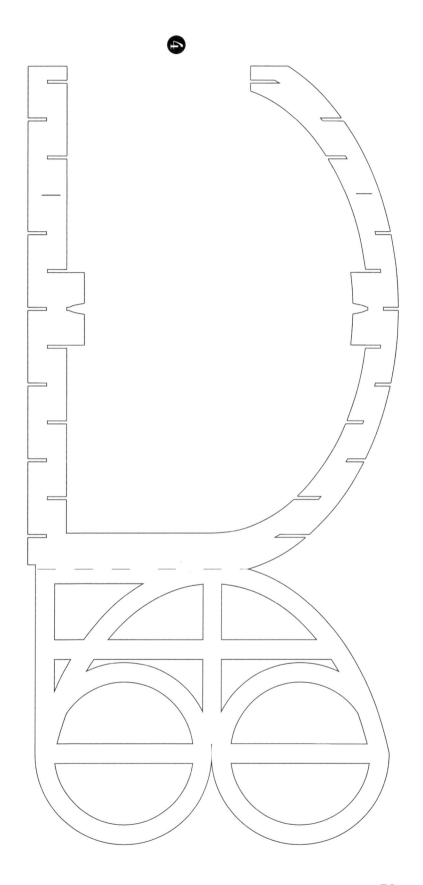

P.41 ► **43. 駱駝**

※安裝在「基本組件：初級窗框」（P.49）內使用。
※組裝方法參照P.07。

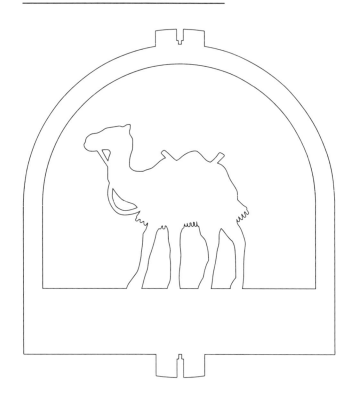

P.32 ► **追加組件 F ：車窗的風景**

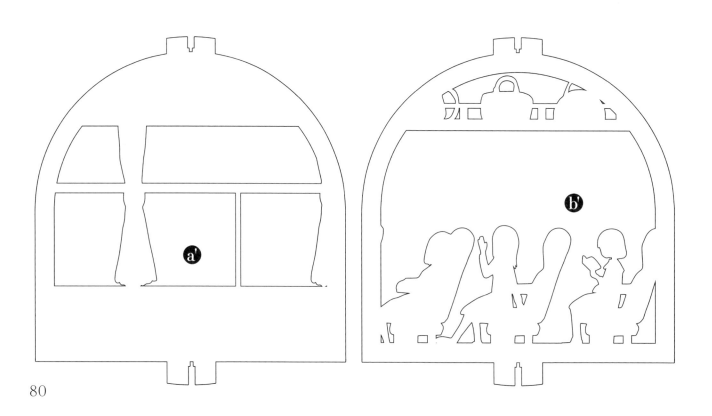

紙・設計 02

立體紙雕的世界美景
一秒打開各國旅遊勝地的迷人風光

作　　者／月本せいじ
譯　　者／林睿琪
發 行 人／詹慶和
執行編輯／陳姿伶
編　　輯／劉蕙寧・黃璟安・詹凱雲
執行美編／韓欣恬
美術編輯／陳麗娜・周盈汝
出 版 者／Elegant-Boutique新手作
發 行 者／悅智文化事業有限公司　　郵政劃撥帳號／19452608
戶　　名／悅智文化事業有限公司
地　　址／220新北市板橋區板新路206號3樓
電　　話／(02)8952-4078
傳　　真／(02)8952-4084
網　　址／www.elegantbooks.com.tw
電子郵件／elegant.books@msa.hinet.net

2023年6月初版一刷　定價380元

Lady Boutique Series No.8263
SEKAI WO TABISURU POP-UP CARD
© 2022 Boutique-sha, Inc.
All rights reserved.
Original Japanese edition published in Japan by
BOUTIQUE-SHA.
Chinese (in complex character) translation rights
arranged with BOUTIQUE-SHA
through Keio Cultural Enterprise Co., Ltd., New Taipei
City, Taiwan.

經銷／易可數位行銷股份有限公司
地址／新北市新店區寶橋路235 巷6弄3號5樓
電話／(02)8911-0825
傳真／(02)8911-0801

國家圖書館出版品預行編目(CIP)資料

立體紙雕的世界美景／月本せいじ著；林睿琪譯.
-- 初版. -- 新北市：Elegant-Boutique新手作出
版：悅智文化事業有限公司發行, 2023.06
　面；　公分. --（紙.設計；2）
ISBN 978-626-97141-2-4(平裝)

1.CST: 紙雕

972.3　　　　　　　　　　　112008307

STAFF　日本原書製作團隊

編集／浜口健太
撮影／藤田律子（作品欣賞）、腰塚良彦（作法步驟）
書籍設計／竹內真太郎（Sparrow）

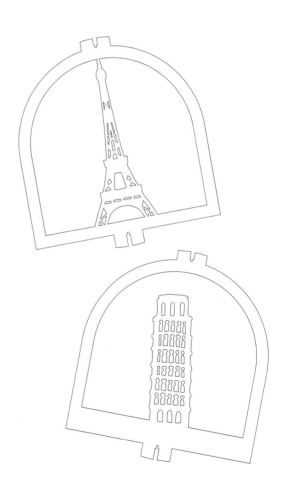